湖南大学杨度与近代中国研究中心

杨友龙 雷树德 夏金龙 合编

书法作品选

杨度

岳麓书社 · 长沙

本书获得湖南大学杨度助学助研基金资助

纪念杨度先生逝世九十周年

杨度（1875—1931）

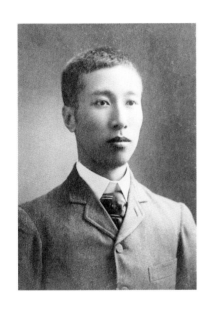

杨度中年留学日本像

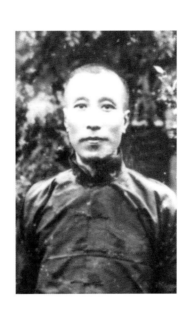

杨度晚年像

编辑说明

一、本集选取杨度1896年至1931年间的书法作品。其中部分早年日记、晚年史例的手稿等作品为首次发表。

二、本集编排次序主要根据作品形式和内容，分为楹联、条幅、手卷、册页、信札、著作手稿、匾额、扇面、题签等十类。

三、本集页下说明部分，包括作品名称、尺寸、年份、释文、款识、钤印等，还根据作品内容及背景进行延伸说明，便于读者了解与作品有关信息。

四、本集页下释文部分，经查对文本予以修正。缺失字用"（　）"，错讹字用"【　】"说明。

五、本集编者之一，湖南图书馆副馆长雷树德先生在2012年已着手收集、整理和研究杨度书法，曾在"湖南大学杨度研究中心"建议立项编辑及出版杨度书法选集，完成初稿后因故未能及时出版。2019年，杨度书法选集在更名后的"湖南大学杨度与近代中国研究中心"重新立项。本集即是在雷树德先生原有稿件的基础上，增补了七年来搜集到的新内容，加以完善而成。

六、本集由现任湖南大学杨度与近代中国研究中心主任余露副教授总体指导。具体编辑工作分工为：杨度长孙、杨度中心名誉主任杨友龙先生搜集图片并对入选本集的全部图片进行筛选及初步技术处理；湖南图书馆雷树德先生在其《杨度书法精选》初稿基础上，整体审阅本集并作杨度书法评论；杨度中心秘书长夏金龙查对作品来源文本，编写页下说明，并负责具体编务工作。

七、在本集编辑及出版过程中，受到杨度后人及各界社会热心人士予以大力支持和指导，在此特别致谢。对湖南省博物馆、湖南图书馆、北京市档案馆、湘潭市博物馆、湖南省谭国斌当代艺术博物馆、湖南大学图书馆等数十家杨度作品的收藏机构及个人表示衷心感谢。

八、因编者水平有限，所入选书法作品如存在遗漏和错误之处，敬祈读者见谅并望不吝赐教，在此拜谢。

序 一

　　杨度作为一位著名的社会活动家，他一生的政治活动已多为人知。他在政治、历史、佛学和文学等方面的成就在《杨度集》《杨度传》《杨度研究论文选集》等多本书中已有详细记述，唯独书法方面的成就在文字书中难以表达，人们对杨度的书法造诣知道的较少。

　　杨度出生于湖南乡村，父亲善写文章，初通乐律，略懂绘画，曾在曾国藩营帐中做过文案。家中藏有较多的诗书和唐代书家名帖，这使得杨度幼年读书写字拥有较好环境。十岁时，杨度父亲去世，由母亲执掌家政，家规极严，从旁督促其读书写字，这为他书法水平提升打下坚实的基础。杨度少年时临帖限于唐楷，十六岁时到伯父家求学，才开始接触到碑隶。三年后回湖南带回了《郑文公碑》《张猛龙碑》等帖，从此与魏晋书法结缘，这也逐渐成为杨度书法的主要取向。

　　杨度在学书法、写书法的过程中，在吸取前贤精华的基础上逐步形成自己的书法风格。他的字体酣畅饱满，古拙厚朴，以形写神，非常耐看。他的作品疏朗开阔，大气磅礴，表现出宽广的胸怀，可谓字如其人。他的书法艺术，即使在碑学鼎盛的清末民初的泰斗书坛中，也显现得底蕴深厚，风格独秀。原上海书法协会副主席洪丕谟先生曾收藏了一幅杨度所书"屋小堪容膝　楼闲好著书"楷书联，他对杨度书法和此联评论如下："他的书法，融汉《张迁碑》和北魏诸碑于一炉，沉着质朴，很有功底……笔者藏有一幅楷书对联，字大近尺，很是气派。其书风格方拙而又本色，一点儿不着修饰的痕迹，流露他本性中质实恬退的一面。"这个评论是非常中肯且符合实际的。

　　近年来，互联网技术的进步为图片的传播提供了极大方便。各种艺术创作、新闻照片和书法图片均在网络上便捷流传。杨度的书法作品也已经大量上网，在网络上搜索就会立即发现数十幅杨度作品，在各大拍卖行的网页上也有不少杨度作品展示和成交记录。网络传播书法作品的局限性显

而易见，大多呈现出无序状态，不能系统展现杨度书法全貌，难以探析其书法造诣。此外，网络图片有些像素太低致使字迹不够清晰，也有的字幅残缺不全、质量欠佳。

有鉴于上面所述，为尽可能保存杨度书法作品全貌，展现其深厚的书法造诣，湖南大学杨度与近代中国研究中心将《杨度书法作品选》专题立项，由笔者与雷树德、夏金龙三人共同搜集杨度书法作品，加以整理与编辑。本作品选字幅图片来源多处：有些图片直接拍自杨度手迹后加以编辑而成，如收藏在湖南省博物馆、湖南图书馆、湘潭市博物馆、湖南大学图书馆、北京市档案馆以及杨度亲属等处保存的作品原件；有些图片则从网络下载后进一步处理而成。

杨度的一生，特别是其晚年曾一度以鬻字卖文为生，留下的墨迹数量众多，流传也很广。本作品选搜集到的杨度书法作品有一百余幅，在整理过程中遇到的最大难题是辨别作品真伪。为尽量去伪存真，我们在请教书法专家的同时，采用比较分析法，在可疑图片的笔画、字体结构和书写风格等方面与其他相近的字幅仔细比较分析。如果疑为伪造，则即使字迹清晰，幅面干净，也坚决不选入本作品选中。遇到同一诗句有几幅不同的杨度墨迹，取用其中一幅完整和清晰的作品，力图保持书法作品的高质量。

作为杨度的后代，自己有责任、有义务整理其书法作品，展现其艺术成就，以贡献给中华民族的文化宝库。本书为杨度书法作品的精选，采用彩色高清印刷出版，每幅图片经过精细处理，还配有文字说明，使读者对作品内容和人物事迹能多一点了解。

一九三一年"九一八"事变前夕，杨度逝世于上海，本作品集也是对杨度逝世九十周年的一种纪念。

希望本书的出版，能够得到书法爱好者和研究学者的喜爱和欣赏。

杨度长孙、湖南大学杨度与近代中国研究中心名誉主任

杨友龙

2021年4月　年90岁

序 二

　　杨度是中国近代史上的一位奇人，他几乎参加了各种政治流派，是著名的政治学者，在政治运动中发挥了重要作用。这位旷代逸才的才能是多方面的，其书法艺术也颇具特色，极具个性。杨度的书法艺术特质来源主要包含如下三方面：

　　一是其深厚的学养。书法是中国文化最精致的表现，需要深厚的传统文化根底。杨度热心帝王之学，极力谋求实现其政治抱负，在各种知识的积淀方面十分突出。作为晚清大学者王闿运的高足，杨度在文史哲包括诗词对联方面造诣极深，而其所交往的都是当时社会一流名人，使其书法艺术眼界较高，不落俗套。

　　二是其取法的宏富。其师王闿运是晚清书法名家，从杨度的书法中可见本师的轨迹。杨度临习历代书法名帖，特别钻研和取法了金文、汉隶、魏碑、颜鲁公及其他行草法帖，其书法艺术之源头是十分宏富的。

　　三是其率直而坚韧的个性。与其秉性率真、上下求索的人生之路相似，其书法既讲究取法的高远，又绝不满足于对前贤的亦步亦趋，而是根据自己的个性才情加以融会、改铸，形成了一望而知的杨氏风格。

　　杨度书法艺术的鲜明特色突出表现在其大字隶书对联中。从结体来看，方正整饬，大气磅礴，气势雄强；从用笔用墨来看，酣畅饱满，笔笔交代清楚，横竖硬朗古拙，波挑较少，每一笔不作过多的修饰，大多是掌握法度下的任情挥洒。因此，其大字气宇不凡，厚重刚劲，耐看而颇可回味。杨度书法艺术的韵致主要表现还在其手札书信之中。这些是其与友人的日常应答交流之作，大多是小行书，清新、俊逸、典雅、流利，反映着书写者的才情和兴致。如果说杨度的大字对联是黄钟大吕，那么他的手札书信则有如乡村小调。

　　杨度书法艺术是中国书法艺术宝库中的一朵奇葩，认真研究和分析其书法艺术创作实践，不仅对于总结中国近代书法艺术成就，而且对于探索和指导当代中国书法艺术的发展之路，都将有着重要的借鉴作用。

　　杨度书法艺术的内涵是丰富多彩的，本书所选包括各种中堂、条幅、日记等，集中反映了其创作形式的多种多样，亦表现出他对书法艺术的各种尝试和追求。

湖南图书馆副馆长、研究馆员，
湖南大学杨度与近代中国研究中心研究员
雷树德
2021年1月

目 录

一 楹 联

二　条　幅

三　手　卷

四　信　札

五 日记手稿

六 史例手稿

七 册 页

一 楹联

○一　隶书四言联　知足　能忍

水墨纸本　尺寸不详　己巳（1929）年作

释文：知足常乐　能忍自安

款识：松乔先生正　己巳季秋　杨度

钤印：杨度　湘潭杨氏

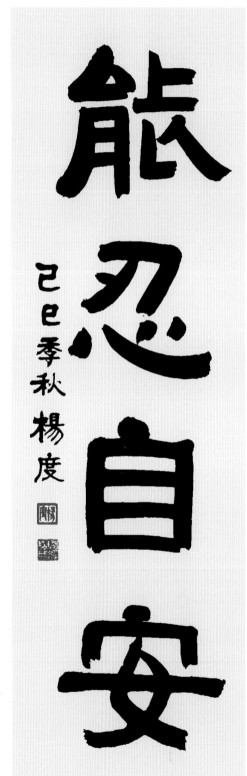
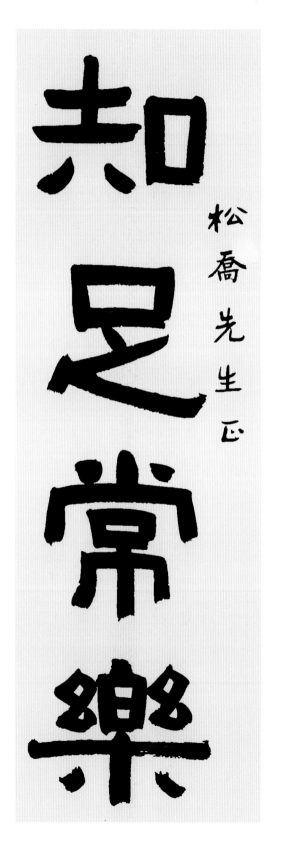

〇二　隶书四言联　当为　如是

水墨纸本　320cm×74cm　己巳（1929）年作

释文：当为汝说　如是我闻

款识：万佛楼主人正　己巳季秋　杨度

钤印：湘潭杨氏

延伸：上款『万佛楼主人』，即钱化佛，江苏武进人。1928年以后，杨度寓居上海时常与钱化佛往来，多次在钱主持的『乘艺社』举办书画展览。杨度逝世后，钱化佛作《亡友杨度之生平》一文纪念，文中赞誉杨度书法『工八法，真草隶篆，无不擅长』。本联现收藏于宝龙集团书藏楼。

○三 隶书五言联 移花 删竹

水墨纸本　169cm×37cm　庚午（1930）年作

释文： 移花锄晓月　删竹放春风

款识： 庚午闰月　杨度　**钤印：** 湘潭杨度

延伸： 本联化用宋代《修真十书》卷四二《懒翁斋赋》中语句「斫竹斩春风，移花锄晓月」。

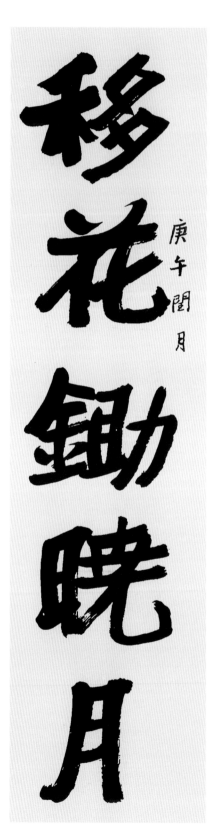

○四 隶书五言联 虚舟 飞鸟

飞鸟相与还

虚舟任所适

楊度

水墨纸本　164cm×40.5cm　年份不详

释文：虚舟任所适　飞鸟相与还

款识：杨度　钤印：湘潭杨度

延伸：集唐代孟浩然『虚舟任所适，垂钓非有待』及东晋陶渊明『山气日夕佳，飞鸟相与还』为联句。

○五 隶书五言联 南极 春城

水墨纸本　141cm×37cm　年份不详

释文：南极风涛壮　春城草木深　款识：文典先生正　杨度　钤印：湘潭杨度

延伸：集唐代杜甫『南极风涛壮，阴晴屡不分』及『国破山河在，城春草木深』为联句。

南極風濤壯

文典先生正

春城草木深

楊度

〇六　隶书五言联　但道　而无

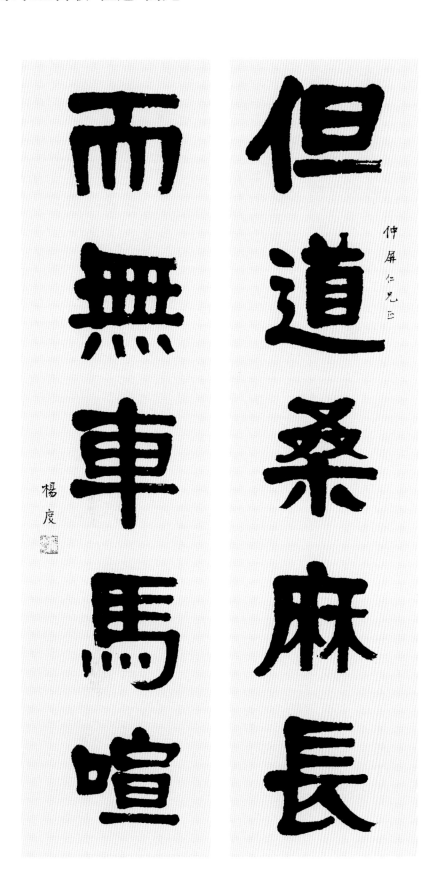

水墨纸本　132.5cm×31.5cm　年份不详

释文：但道桑麻长　而无车马喧

款识：仲屏仁兄正　杨度　钤印：湘潭　杨度

延伸：集东晋陶渊明『相见无杂言，但道桑麻长』及『结庐在人境，而无车马喧』为联句。

〇七 隶书五言联 抱琴 枕石

水墨纸本　131cm×34cm　年份不详

释文：抱琴看鹤去　枕石待云归　款识：歆秋仁兄正　杨度　钤印：湘潭杨度

延伸：选自唐代李端《题崔瑞公园林》诗句。

抱琴看鹤去

歆秋仁兄正

杨度

枕石待云归

○八 隶书五言联 风烟 山水

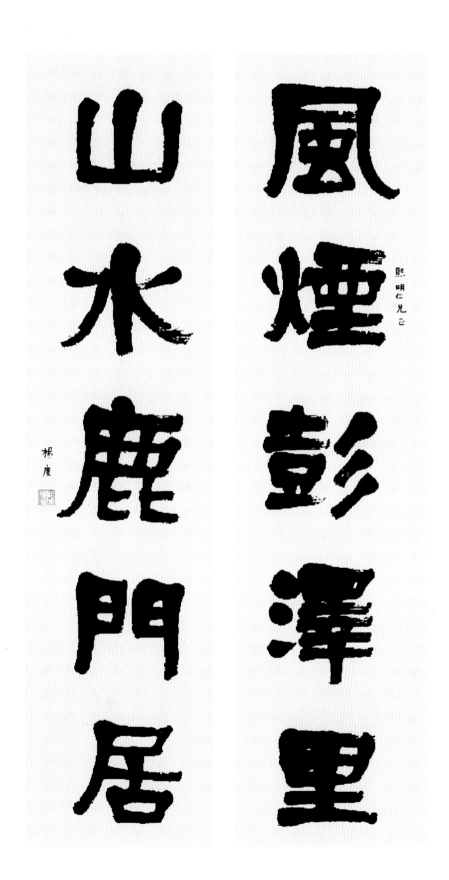

水墨纸本　尺寸不详　年份不详

释文：风烟彭泽里　山水鹿门居

款识：熙明仁兄正　杨度

钤印：湘潭杨度

延伸：集唐代卢照邻『风烟彭泽里，山水仲长园』及明代蓝智『风云蛇阵将，山水鹿门居』为联句。

〇九 隶书五言联 登高 倚树

水墨纸本　145cm×39cm　年份不详

释文：登高望远海　倚树听流泉

款识：枚卿仁兄正　杨度　钤印：湘潭杨度

延伸：集唐代李白『登高望远海，召客得英才』及『拨云寻古道，倚树听流泉』为联句。本联现藏于湖南省谭国斌当代艺术博物馆。

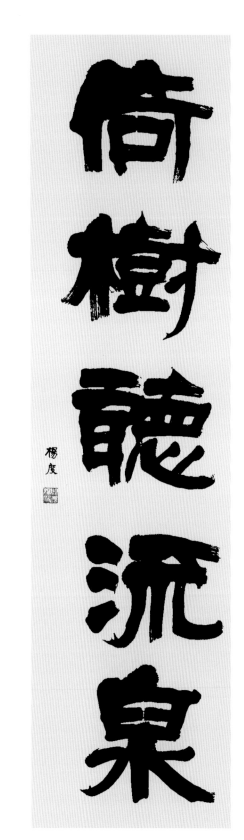

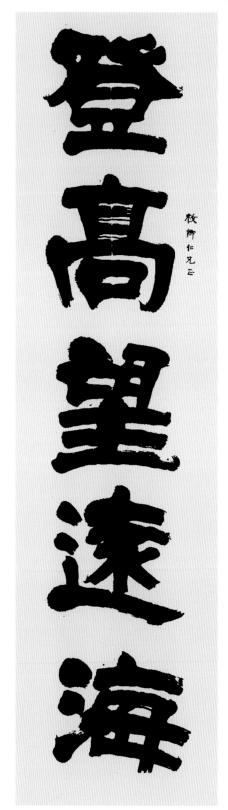

一〇 隶书五言联 挂席 披云

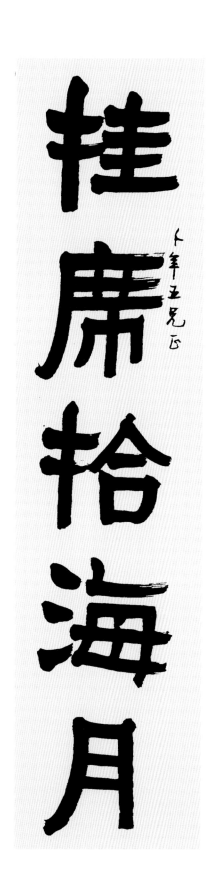

水墨纸本　141cm×31.5cm　年份不详

释文：挂席拾海月　披云卧石门　款识：卜年五兄正　杨度　铃印：湘潭杨度

延伸：集唐代李白『挂席拾海月，乘风下长川』与东晋谢灵运『跻险筑幽居，披云卧石门』为联句。上款『卜年五兄』，即周世永，湖南石门人。本联现收藏于湖南省博物馆。

一一 隶书五言联 回头 游目

水墨纸本　145cm×39cm　年份不详

释文：回头笑紫燕　游目送飞鸿　款识：杨度　钤印：杨度之印

延伸：集唐代李白『回头笑紫燕，但觉尔辈愚』及『何意到陵阳，游目送飞鸿』为联句。

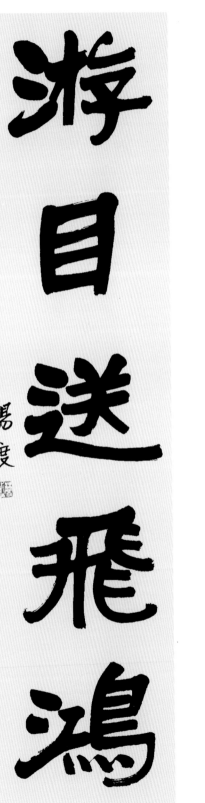

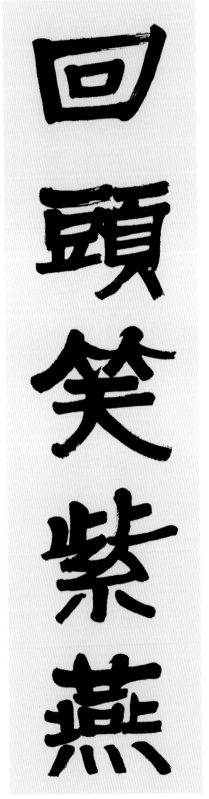

一二　隶书五言联　闭户　藏书

水墨纸本　173cm×45.5cm　年份不详

释文：闭户观天地　藏书教子孙　款识：振飞仁兄正　杨度　钤印：湘潭杨度

延伸：集『闭户观天地』及宋代陆游『力穑输公上，藏书教子孙』为联句。

一三 隶书五言联 天地 文章

释文：天地空搔首　文章实致身

款识：秉权先生正　杨度　钤印：湘潭杨度

延伸：集唐代杜甫『天地空搔首，频抽白玉簪』及『侯伯知何等，文章实致身』为联句。

水墨纸本　尺寸不详　年份不详

天地空搔首

秉権先生正

文章實致身

楊度

14

一四 隶书五言联 咒水 开门

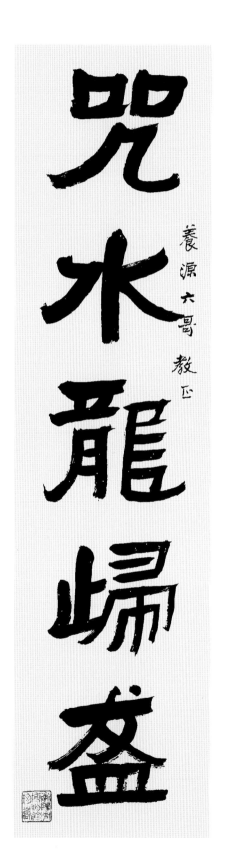

水墨纸本　124.8cm×31.5cm　年份不详

释文：咒水龙归盏　开门鹤入帘　款识：养源六哥教正　杨度　钤印：湘潭杨度　衡阳市博物馆珍藏

延伸：集明代张羽「咒水龙归钵，翻经浪避船」及元代袁桷「洗钵鱼游水，开门鹤入帘」为联句。上款「养源六哥」，即郭养源，湖南湘潭人。杨度好友，在杨度早年日记中多次提及两人交往。本联现收藏于衡阳市博物馆。

一五 隶书五言联 谷鸟 庭花

谷鳥驚棋響

子元先生正

庭花奪酒香

楊度

水墨纸本　133cm×32.5cm　年份不详

释文：谷鸟惊棋响　庭花夺酒香

款识：子元先生正　杨度

钤印：湘潭杨度

延伸：改宋代杨徽之诗句『谷鸟随柯转、庭花夺酒香』为联句。

一六 隶书五言联 守道 择交

择交如求师

守道不封己

廣珍先生正

楊度

水墨纸本　尺寸不详　年份不详

释文：守道不封己　择交如求师　款识：广珍先生正　杨度　钤印：湘潭杨度

延伸：集唐代杜甫『贤良虽得禄，守道不封己』与唐代贾岛『君子忌苟合，择交如求师』为联句。

一七 隶书五言联 丈夫 古人

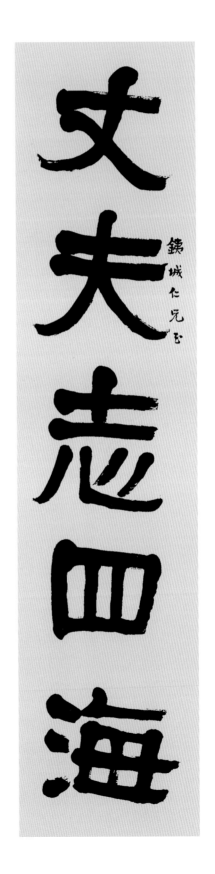

水墨纸本　尺寸不详　年份不详

释文：丈夫志四海　古人惜寸阴

款识：铁城仁兄正　杨度　**钤印**：湘潭杨度

延伸：集东晋陶渊明『丈夫志四海，我愿不知老』与『古人惜寸阴，念此使人惧』为联句。上款『铁城仁兄』，即吴铁城(1888—1953)，字子增，广东香山人。1909年加入中国同盟会。任侨务委员会委员、上海市长兼淞沪警备司令等。

一八 隶书五言联 逢人 留客

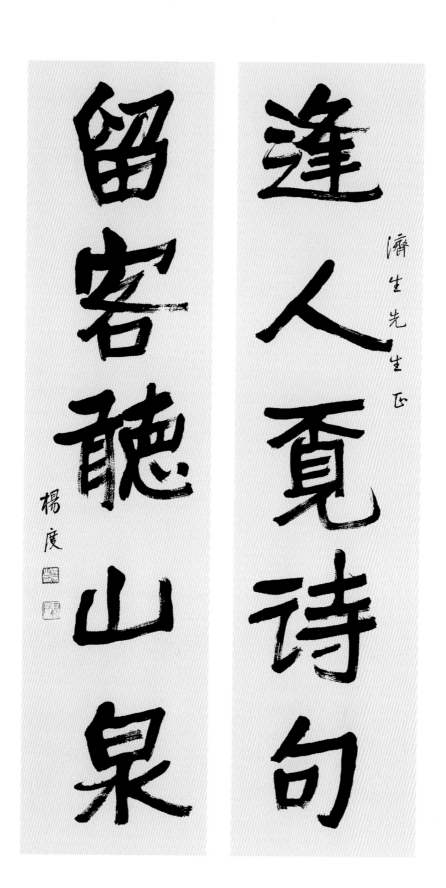

水墨纸本　尺寸不详　年份不详

释文：逢人觅诗句　留客听山泉　款识：济生先生正　杨度　钤印：杨度之印　虎公

延伸：集金代元好问『逢人觅诗句，不恤怒与讥』与唐代裴迪『入门穿竹径，留客听山泉』为联句。

一九 隶书五言联 临水 钩帘

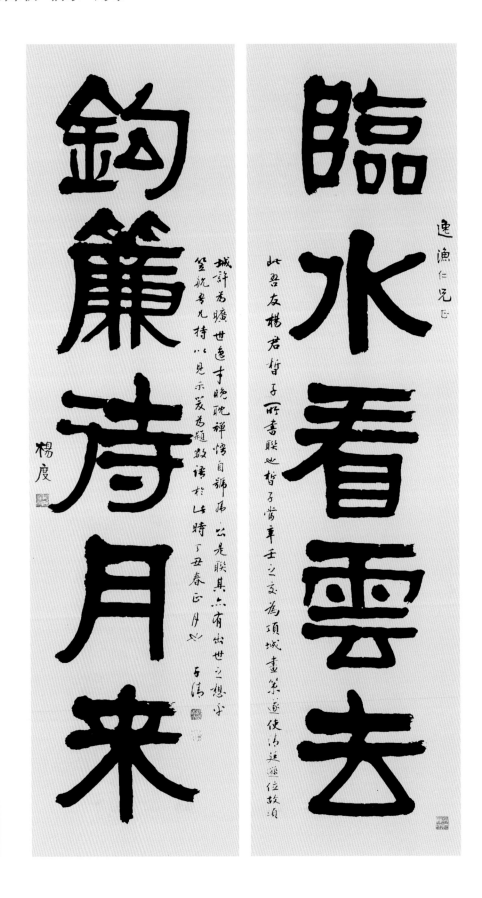

水墨纸本　210cm×53cm　年份不详

释文：临水看云去　钩帘待月来

款识：逸渔仁兄正　杨度　钤印：湘潭杨度　湖南省博物馆收藏印

延伸：用南宋朱熹『临水看云去，钩帘待月来』为联句。上有胡子清的题跋。胡子清（1868—1946），字少潜，湖南湘乡人。1906年日本早稻田大学法政科留学归国后创立湖南法政学堂和法政专科学校，后任职财政部赋税司等。本联现收藏于湖南省博物馆。

二〇 楷书五言联 屋小 楼闲

屋小堪容膝

慕陶先生正

楼闲好著書

楊度

水墨纸本　134cm×34cm　年份不详

释文：屋小堪容膝　楼闲好著书

款识：慕陶先生正　杨度

延伸：集唐代李白『楼高可采星，屋小堪容膝』及自作句为联句。上款『慕陶先生』，即曾广汉（1867—1913），曾国荃长孙，字纯一，湖南双峰人。

二一 楷书五言联 丘壑 鸾鹤

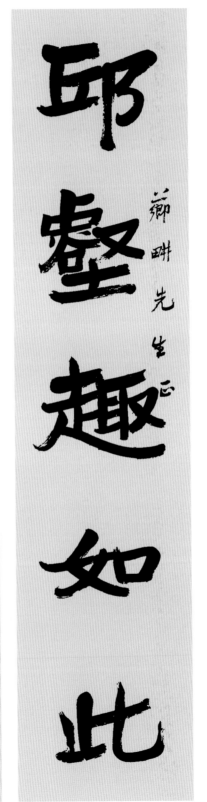

水墨纸本　145cm×39cm　年份不详

释文：丘壑趣如此　鸾鹤心悠然

款识：芗畊先生正　杨度　**钤印：**杨度

延伸：集唐代钱起『丘壑趣如此，暮年始栖偃』及唐代李白『蓬壶虽冥绝，鸾鹤心悠然』为联句。上款『芗畊先生』，即周乐韶（1900—1988），字芗畊，浙江余姚人，曾任永丰银行总经理等。

二二 楷书五言联 席上 檐前

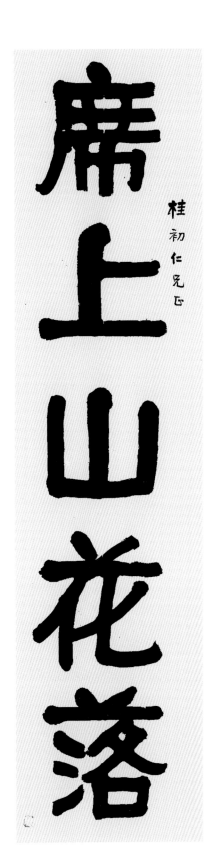

水墨纸本　172.5cm×40.5cm　年份不详

释文：席上山花落　檐前野树低

款识：桂初仁兄正　杨度　钤印：湘潭杨度

延伸：选自唐代李峤《王屋山第之侧杂构小亭暇日与群公同游》诗句。本联现藏于湖南图书馆。

二三 楷书五言联 层轩 乔木

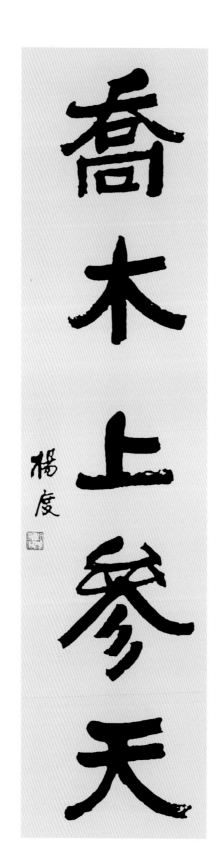
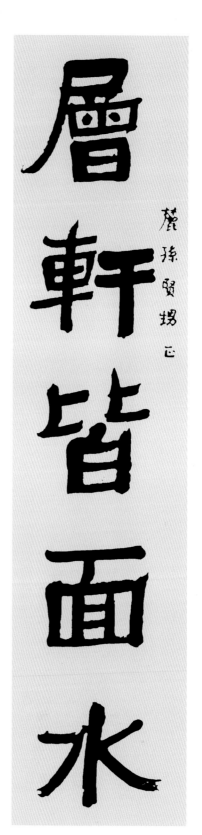

水墨纸本　134.5cm×32cm　年份不详

释文：层轩皆面水　乔木上参天

款识：麓孙贤甥正　杨度　钤印：湘潭杨度

延伸：集唐代杜甫『层轩皆面水，老树饱经霜『及『有竹一顷余，乔木上参天』为联句。上款『麓孙』，即王麓孙，杨度的妹妹杨庄之子、王闿运之孙，曾在湖南大学教德文。

二四 楷书五言联 山光 帆影

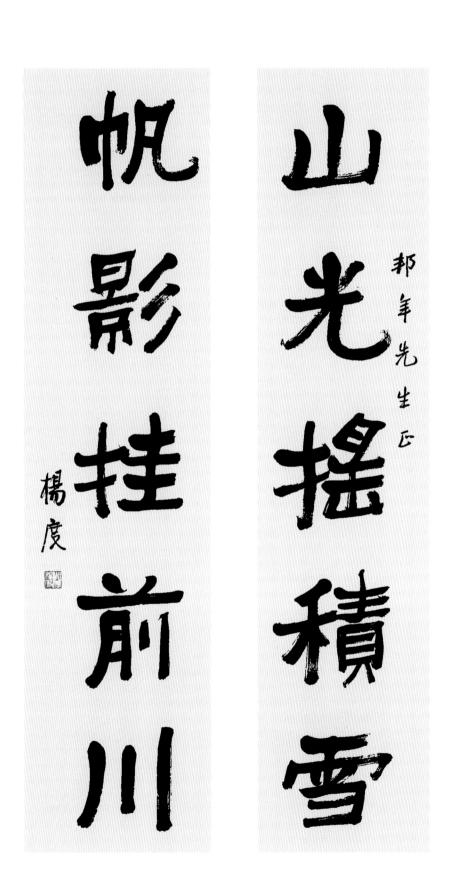

水墨纸本　134.5cm×32cm　年份不详

释文：山光摇积雪　帆影挂前川

款识：邦年先生正　杨度　钤印：湘潭杨度

延伸：集唐代李白『山光摇积雪，猿影挂寒枝』及明代蒙正发『片帆影挂前川月，透枕霜清五夜钟』为联句。

二五 楷书五言联 野云 老树

水墨纸本　尺寸不详　年份不详

释文：野云低度水　老树饱经霜　款识：震侯先生正　杨度　钤印：湘潭杨度

延伸：集唐代杜甫『野云低渡水，檐雨细随风』及『层轩皆面水，老树饱经霜』为联句。

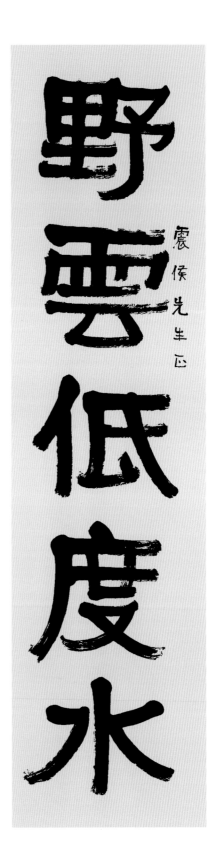

二六 隶书六言联 闲居 至乐

閒居足以養志

鯤化仁兄正

至樂莫如讀書

楊度

水墨纸本　228cm×50.5cm　年份不详

释文：闲居足以养志　至乐莫如读书　款识：鲲化仁兄正　杨度　钤印：湘潭杨度

二七 隶书七言联 文字 人品

水墨纸本　尺寸不详　年份不详

释文： 文字谁如祭征虏　人品兼似陶渊明

款识： 仲良先生正　杨度集句

钤印： 湘潭杨度

延伸： 集金代元好问『文字谁如祭征虏，威名人识李临淮』及宋代刘铣『江村颇类浣花里，人品兼似陶渊明』为联句。

文字誰如祭征虜

人品兼似陶淵明

仲良先生正

杨度集句

二八 楷书七言联 但哦 愿与

但哦松树当公事

愿与梅花结後缘

兰芳女士正之为董生健吾书也

杨度

水墨纸本　尺寸不详　辛未（1931）年作

释文：但哦松树当公事　愿与梅花结后缘　款识：兰芳女士正之，为董生健吾书也。

延伸：杨度自作联句。杨度晚年在上海积极支援革命斗争，中共党员董健吾是『中国互济会』成员，又是杨度的学生，两人过从甚密。1931年董健吾

结婚，杨度作此联为贺礼。本联现收藏于上海人文历史博物馆。

杨度　钤印：湘潭杨度

二九 楷书七言联 守道 著书

水墨纸本　212cm×52.5cm　年份不详

释文：守道还如周柱史　著书曾学郑司农

款识：杨度

钤印：湘潭杨度　湖南省博物馆收藏印

延伸：集唐代杜牧『守道还如周柱史，鏖兵不羡霍嫖姚』及唐代刘禹锡『注书曾学郑司农，历国多于孔夫子』为联句。本联现收藏于湖南省博物馆。

三〇　楷书八言联　大江　明德

大江以南推為望族
杜氏家祠落成誌庆

明德之後必有達人
湘潭楊度

水墨纸本　尺寸不详　辛未（1931）年作

释文：大江以南推为望族　明德之后必有达人

款识：杜氏家祠落成志庆　湘潭杨度　钤印：湘潭杨度

延伸：杨度自作联句。杨度晚年寓居上海，1931年夏为杜月笙筹备『杜氏家祠』，担任文书处负责人。此联为杜祠落成时所作。

二 条 幅

三一 篆书铜鼎铭文

水墨纸本　　尺寸不详　　丁未（1907）年作　　**释文：**略
款识：宏老先生正之 三十三年正月　　杨度　　**钤印：**杨度之印

三二 隶书杜甫《登高》句 风急天高猿啸哀

水墨纸本　　76cm×28cm　　甲子（1924）年作

释文： 风急天高猿啸哀，渚清沙白鸟飞回。无边落木萧萧下，不尽长江滚滚来。
　　　　 万里悲秋常作客，百年多病独登台。艰难苦恨繁霜鬓，潦倒新停浊酒杯。

款识： 录杜工部登高诗　　甲子三月　　杨度　　**钤印：** 湘潭杨度

三三 隶书自作题词 邈邈云霞

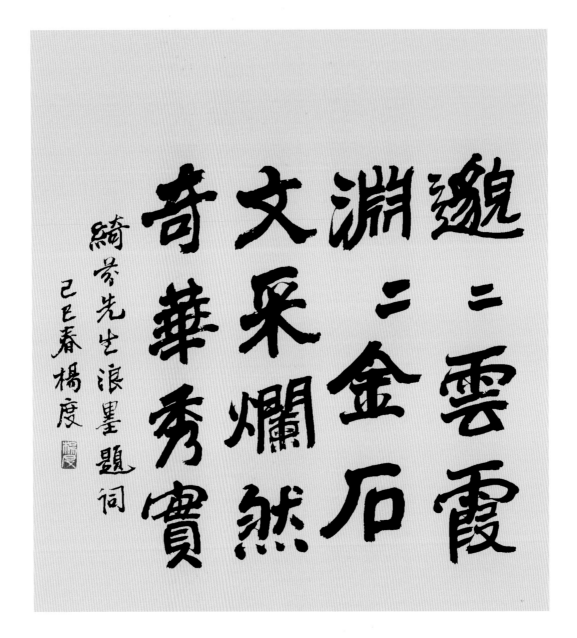

水墨纸本　　37cm×36cm　　己巳（1929）年作

释文：邈邈云霞，渊渊金石。文采烂然，奇华秀实。

款识：绮芬先生浪墨题词　　己巳春　　杨度　　**钤印：**杨度

延伸：落款"绮芬先生"，即孙绮芬，"南社"成员。其诗歌著作《绮芬浪墨》出版之前，当时的社会名流纷纷为其题词，此条幅为杨度庆贺之作。

三四 隶书汉代《西狭颂》句 赫赫明后

赫赫明后柔嘉惟则克长克君

牧守三国

汉西狭颂 杨度

水墨纸本　　137cm×22cm　　年份不详

释文: 赫赫明后,柔嘉惟则。克长克君,牧守三国。

款识: 汉《西狭颂》　　杨度

钤印: 湘潭杨度

三五 隶书范晔《后汉书》卷三十七《恒荣丁鸿列传》句 桓荣与元卿

水墨纸本　　118cm×39cm　　年份不详

释文：桓荣与元卿同处，荣讲诵不息。元卿曰："但自苦，何时复施用乎？"荣不应，及为太常，元卿叹曰："学之为利，若是哉。"

款识：子升仁兄法正　　杨度

钤印：湘潭杨度

三六 隶书李白《口号赠阳征君》句 陶令辞彭泽

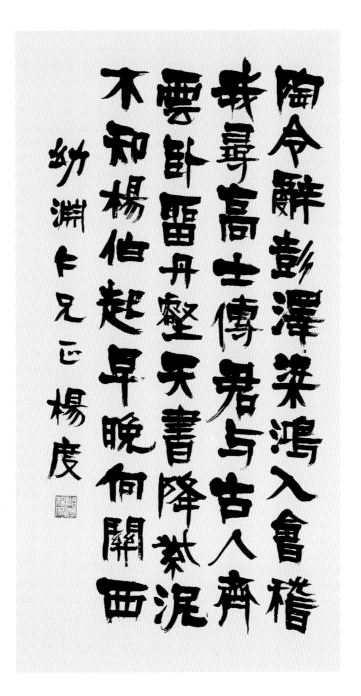

水墨纸本　　81.5cm×41.5cm　　年份不详

释文： 陶令辞彭泽，梁鸿入会稽。我寻《高士传》，君与古人齐。

云卧留丹壑，天书降紫泥。不知杨伯起，早晚向关西。

款识： 幼渊仁兄正　　杨度

钤印： 湘潭杨度

三七 行书王士祯《古诗选·五言诗凡例》句 《十九首》之妙

水墨纸本　140cm×38cm　甲子（1924）年作

释文：《十九首》之妙，如无缝天衣。后之作者顾求之针缕襞绩之间，非愚则妄。此后作者代兴，钟记室之评骘矣。愚尝论之当涂之世，思王为宗应刘以下，群附和之。

款识：甲子三月　杨度

钤印：湘潭杨度　皙子

延伸：《十九首》是指《古诗十九首》。本条幅现收藏于湖南省谭国斌当代艺术博物馆。

三八 行书郭璞《游仙诗》 翡翠戏兰苕

水墨纸本　142cm×38cm　己巳（1929）年作

释文：翡翠戏兰苕，容色相鲜妍【更相鲜】。绿萝结高林，蒙笼盖一山。中有冥寂士，静啸抚清弦。

款识：己巳仲夏　杨度

钤印：湘潭杨度

延伸：本条幅现收藏于杨度曾外孙张健飞家中。

41

三九 行书黄庭坚《题息轩》句 僧开小槛笼沙界

水墨纸本　133cm×33cm　庚午（1930）年作

释文：僧开小槛笼沙界，郁郁参天翠竹丛。万籁参差写明月，一家寥落共清风。蒲团禅板无人付，茶鼎熏炉与客同。万水千山寻祖意，归来笑杀旧时翁。

款识：《题息轩》作黄鲁直诗　庚午秋书　杨度

钤印：湘潭杨度

42

四〇 行书刘勰《文心雕龙·隐秀第四十》句 古诗之离别

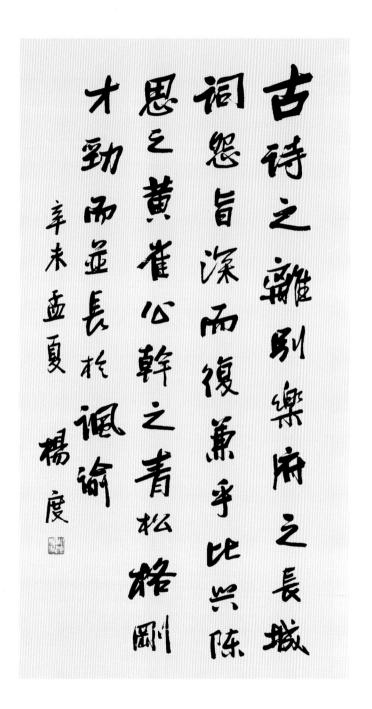

水墨纸本　　　108cm×53.5cm　　　辛未（1931）年作

释文：古诗之离别，乐府之长城，词怨旨深，而复兼乎比兴，陈思
　　　　之《黄雀》，公干之《青松》，格刚才劲，而并长于讽谕。

款识：辛未孟夏　　　杨度

钤印：湘潭杨度

四一 隶书曹操《冬十月》句 孟冬十月

水墨纸本　尺寸不详　己巳（1929）年作

释文：孟冬十月，北风徘徊。天气肃清，繁霜霏霏。鹍鸡晨鸣，鸿雁南飞，鸷鸟潜藏，熊罴窟栖。

款识：己巳夏　杨度

钤印：湘潭杨度

四二　隶书刘勰《文心雕龙·定势第三十》句　是以绘事图色

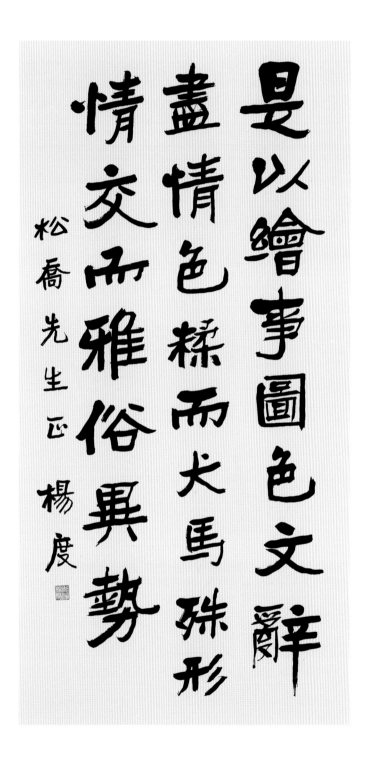

水墨纸本　　132cm×65cm　　年份不详

释文： 是以绘事图色，文辞尽情，色糅而犬马殊形，情交而雅俗异势。

款识： 松乔先生正　　杨度　　**钤印：** 湘潭杨度

四三 行书刘勰《文心雕龙·乐府第七》句 夫乐本心术

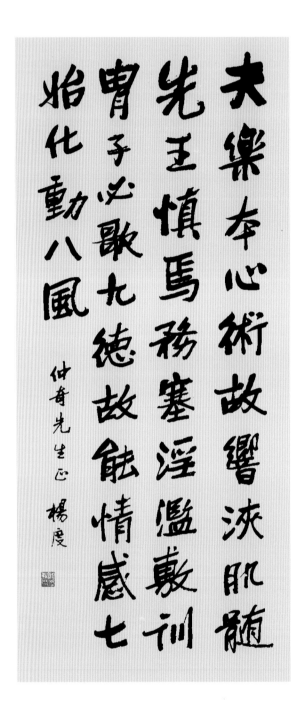

水墨纸本　　131cm×63cm　　年份不详

释文： 夫乐本心术，故响浃肌髓，先王慎焉，务塞淫滥，敷训胄子，必歌九德，故能情感七始，化动八风。

款识： 仲奇先生正　　杨度　　**钤印：** 湘潭杨度

延伸： 落款"仲奇先生"，即王仲奇（1881—1945），晚号懒翁，安徽歙县人。二十余岁开始在上海行医，有《王仲奇医案》传世。

四四 行书僧璨《信心铭》句 至道无难

水墨纸本　127.5cm×30.2cm　年份不详

释文：至道无难，惟嫌拣择。但莫爱憎【憎爱】，洞然明白。毫厘有差，天地悬隔。欲得现前，莫存顺逆。违顺相争，是为心病。不识玄旨，徒劳念静。

款识：子威仁兄正　杨度

钤印：湘潭杨度　湖南省博物馆藏品章

延伸：本条幅现收藏于湖南省博物馆。

四五 行书李商隐《茂陵》句 汉家天马出蒲梢

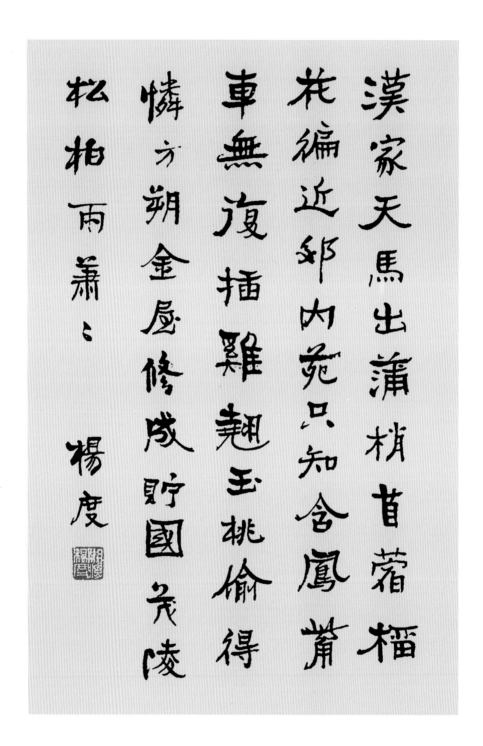

水墨纸本　　56.5cm×35cm　　年份不详

释文： 汉家天马出蒲梢，苜蓿榴花遍近郊。内苑只知含凤嘴，（属）车无复插鸡翘。

玉桃偷得怜方朔，金屋修成贮（阿娇。谁料苏卿老归）国，茂陵松柏雨萧萧。

款识： 杨度　　**钤印：** 湘潭杨度

四六 行书杜甫《漫成二首》（其一） 野水荒荒白

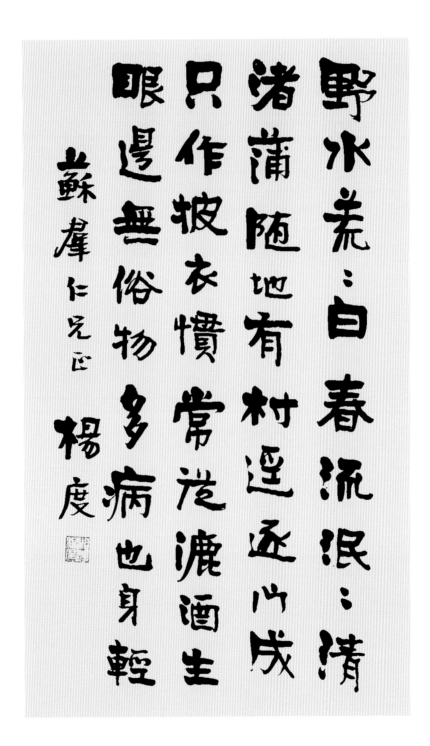

水墨纸本　　81cm×42cm　　年份不详

释文： 野水荒荒白，春流泯泯清。渚蒲随地有，村径逐门成。只作披衣惯，常从漉酒生。眼边无俗物，多病也身轻。

款识： 苏群仁兄正　　杨度　　**钤印：** 湘潭杨度

四七 行书杜甫《夜宴左氏庄》句 风林纤月落

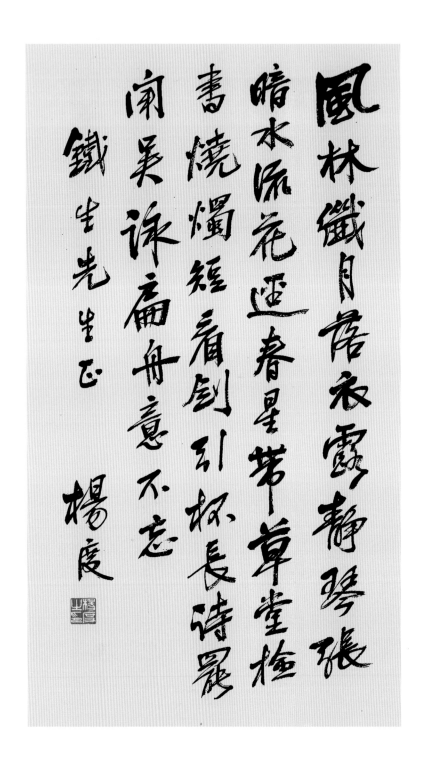

水墨纸本　　　64cm×33cm　　　年份不详

释文: 风林纤月落,衣露静琴张。暗水流花径,春星带草堂。检书烧烛短,看剑引杯长。诗罢闻吴咏,扁舟意不忘。

款识: 铁生先生正　　　杨度　　　**钤印:** 杨度之印

四八　行书杜甫《重过何氏五首》（其一）句　落日平台上

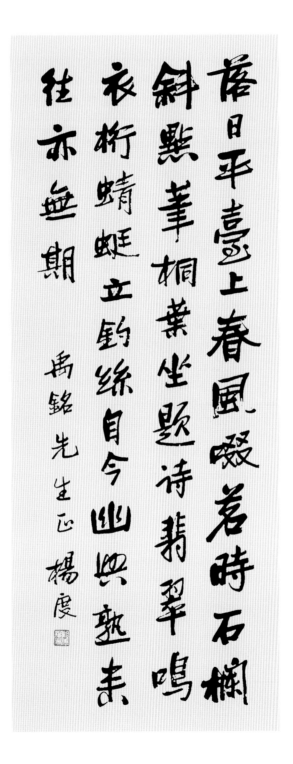

水墨纸本　　　130cm×47cm　　　年份不详

释文：落日平台上，春风啜茗时。石棚斜点笔，桐叶坐题诗。翡翠鸣衣桁，蜻蜓立钩丝。自今幽兴熟，来往亦无期。

款识：禹铭先生正　　　杨度　　　**钤印：**湘潭杨度

四九 行书左思《咏史诗八首》（其一）句 弱冠弄柔翰

弱冠弄柔翰，卓荦观群书。议论准过
秦作赋拟子虚。边城苦鸣镝，羽檄飞京都。
虽非甲胄士，畴昔览穰苴。

佩衡仁兄正 杨度

水墨纸本　143.8cm×38cm　年份不详

释文：弱冠弄柔翰，卓荦观群书。议【著】论准过秦，作赋拟子虚。边城苦鸣镝，羽檄飞京都。虽非甲胄士，畴昔览穰苴。

款识：佩衡仁兄正　杨度

钤印：湘潭杨度　湖南省博物馆收藏印

延伸：上款『佩衡仁兄』，即胡佩衡（1892—1962），号冷庵，蒙古族，河北涿县人。任中国画学研究会和湖社画会评议等。本条幅现收藏于湖南省博物馆。

上款『佩衡仁兄』收藏印

五〇 行书《华严经》句 汝应观佛一毛孔

汝應觀佛一毛孔一切衆生悉在中

彼亦不來亦不去

庚午春楊度

水墨纸本　尺寸不详　庚午（1930）年作

释文：汝应观佛一毛孔，一切众生悉在中，彼亦不来亦不去。

款识：庚午春　杨度

钤印：湘潭杨度

延伸：本条幅现收藏于湖南省博物馆。

五一 行书《华严经》句 佛身如空不可尽

水墨纸本　尺寸不详　庚午（1930）年作

释文：佛身如空不可尽，无相无碍遍十方，所有应现皆如化。

款识：庚午春　杨度

钤印：湘潭杨度

延伸：本条幅现收藏于湘潭市博物馆，于『湘潭三杨』专题展室。

佛身如空不可盡無相無礙遍十
方所有應現皆為化　庚午春楊度

五二 行书《华严经》句 菩提树下成正觉

菩提树下成正觉 为度众生普现身

庚午春 杨度

水墨纸本　129cm×29cm　庚午（1930）年作

释文：菩提树下成正觉，为度众生普现身。

款识：庚午春　杨度

钤印：湘潭杨度

延伸：本条幅现收藏于湘潭市博物馆，于「湘潭三杨」专题展室。

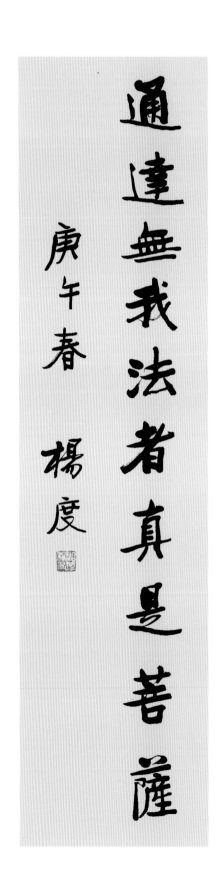

五三 行书《金刚般若波罗蜜经》句 通达无我法者

水墨纸本 124cm×33cm 庚午（1930）年作
释文：通达无我法者，（如来说名）真是菩萨。
款识：庚午春 杨度
钤印：湘潭杨度

五四 行书《华严经》句 如来甚深智

水墨纸本　135cm×32.5cm　庚午（1930）年作

释文：如来甚深智，普入于法界。能随三世转，与世为明导。

款识：庚午春　杨度

钤印：湘潭杨度

如来甚深智普入於法界能随三世转

与世为明导　庚午春杨度

五五 行书《华严经》句 菩提树王自在力

水墨纸本　132cm×34cm　庚午（1930）年作

释文：菩提树王自在力，常放光明极清净。

款识：庚午春　杨度

钤印：湘潭杨度

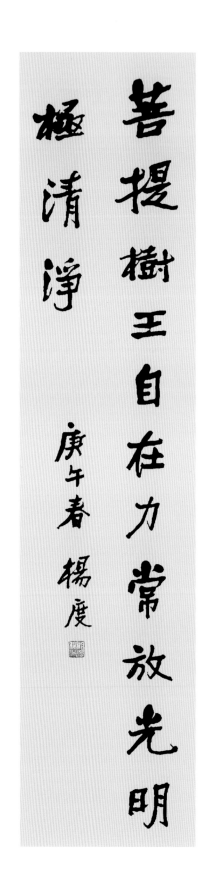

五六 行书《华严经》句 一切众生海

一切衆生海佛身如影見

庚午春 楊度

水墨纸本　尺寸不详　庚午（1930）年作

释文：一切众生海，佛身如影见【现】。

款识：庚午春　杨度

钤印：湘潭杨度

延伸：本条幅收藏于湖南大学老图书馆『湘籍名人收藏中心』展室。

五七 行书《华严经》句 皮肤脱落尽

水墨纸本　尺寸不详　庚午（1930）年作

释文：皮肤脱落尽，惟馀一真实。

款识：庚午春　杨度

钤印：湘潭杨度

延伸：本条幅收藏于湖南大学老图书馆『湘籍名人收藏中心』展室。

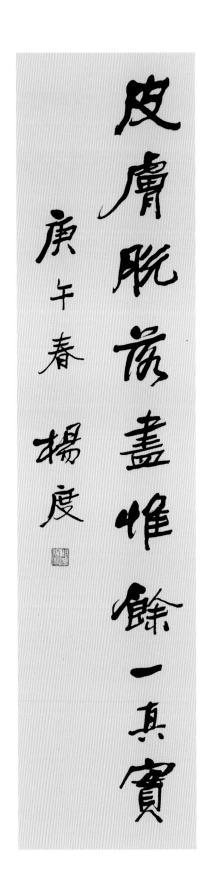

皮膚脫落盡惟餘一真實

庚午春　楊度

五八　行书《华严经》句　佛音声量等虚空

佛音聲量等虛空一切音聲悉在中調伏眾生靡不徧　楊度

水墨纸本　尺寸不详　年份不详

释文：佛音声量等虚空，一切音声悉在中，调伏众生靡不遍。

款识：杨度

钤印：湘潭杨度

延伸：本条幅现收藏于湖南省博物馆。

五九 行书《华严经》句 如来如是不思议

水墨纸本　136cm×32cm　年份不详

释文：如来如是不思议，随众生心悉令见，或坐或行或时住。

款识：杨度

钤印：湘潭杨度

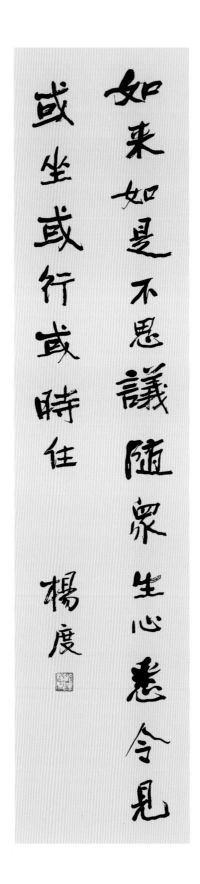

六〇 行书《华严经》句 如来一一毛孔中

水墨纸本　136cm×32cm　年份不详

释文：如来一一毛孔中，一切刹尘诸佛坐；菩萨众会共围绕，演说普贤之胜行。

款识：杨度

钤印：湘潭杨度

六一 行书《信心铭》句 执之失度

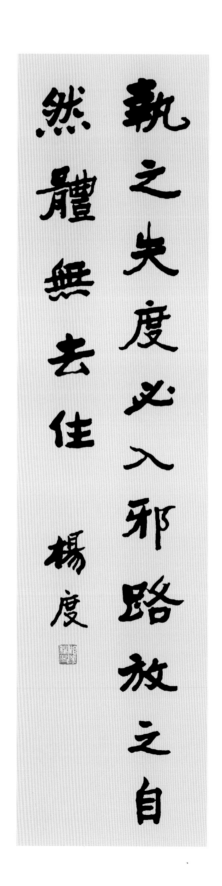

水墨纸本　135cm×32cm　年份不详

释文：执之失度，必入邪路，放之自然，体无去住。

款识：杨度

钤印：湘潭杨度

三　手　卷

六二 行书《长沙郭武壮公故宅会饮志》题跋

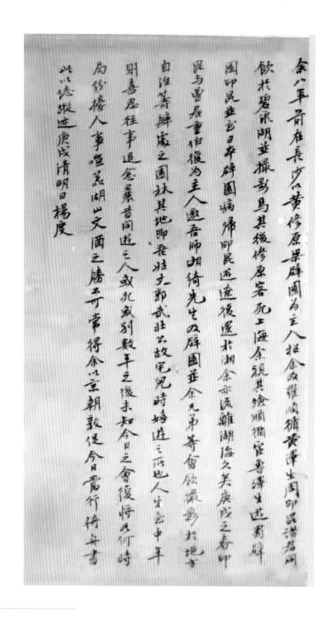

水墨纸本　　　尺寸不详　　　庚戌（1910）年作

释文：余八年前在长沙，以黄修原、梁辟园为主人，招余及罗顺循、黄泽生、周印昆诸君同饮于碧浪湖并撮影焉。其后修原客死上海，余视其殓；顺循宦鲁，泽生游蜀，辟园、印昆并至日本，辟园病归，印昆游辽，后还于湘；余亦流离湖海久矣。庚戌之春，印昆与曾君重伯复为主人，邀吾师湘绮先生及辟园并余兄弟等会饮、撮影于地方自治筹办处之园林。其地即吾姑丈郭武壮公故宅，儿时嬉游之所也。人生至中年则喜思往事，追念囊昔同游之人或死或别，数年之后未知今日之会复将如何？时局纷扰，人事喧嚣，湖山文酒之胜不可常得。余以京朝敦促，今日当行，倚舟书此以志踪迹。

款识：庚戌清明日　　杨度

延伸：清宣统二年庚戌二月初八日（1910年3月18日），王闿运、谭延闿、曾广钧、梁焕奎、杨度、杨钧等人在长沙郭松林故宅园林聚会，留有《郭园雅集》三幅照片及王闿运、杨钧、谭延闿、杨度等人题记。本长卷现藏于湖南图书馆。

六三 行书《戒嗔偈》及说明 儒家禁怒

水墨纸本　　　尺寸不详　　　癸亥（1924）年作

释文：儒家禁怒，释氏戒嗔；学圣学佛，以此为门。我慢若除，无可嗔怒；满街圣贤，人人佛祖。儒曰中和，释曰欢喜；有喜无嗔，进于道矣。

款识：右《戒嗔偈》为长儿公庶作也。癸亥季冬，予年五十，公庶进祝，以此答之，俾知治心，且为纪念。　　　释虎。

钤印：湘潭杨氏

本手卷上题跋：丁酉年持赠友鸾，时予年过六旬矣。　　　公庶。

延伸：此原为杨度先生于五十岁生日时赠予其长子杨公庶，1957年杨公庶再赠予长女杨友鸾并作跋语。本条幅现收藏于杨度曾外孙张健飞家中。

六四 行书《轮回偈序》及说明 乙丑闰月三十日

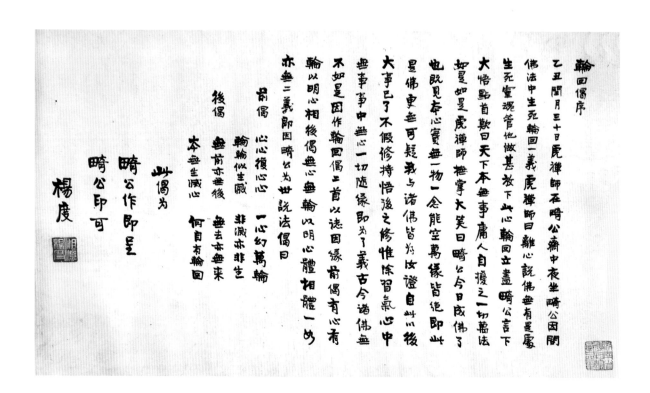

水墨纸本　　47cm×106cm　　乙丑（1925）年作

释文： 乙丑闰月三十日，虎禅师在畸公斋中夜坐。畸公因问佛法中"生死轮回"一义。虎禅师曰："离心说佛，无有是处。生死灵魂，管他做甚。放下此心，轮回立尽。"畸公言下大悟，点首叹曰："天下本无事，庸人自扰之，一切万法，如是如是。"虎禅师抚掌大笑曰："畸公今日成佛了也。既见本心，实无一物，一念能空，万缘皆绝。即此是佛，更无可疑，我与诸佛，皆为汝证。自此以后，大事已了，不假修持，悟后之修，惟除习气。心中无事，事中无心，一切随缘，即为了义，古今诸佛，无不如是。"因作《轮回偈》二首，以志因缘。前偈有心有轮，以明心相；后偈无心无轮，以明心体。相体一如，亦无二义。即因畸公为世说法。偈曰：

前偈 心心复心心，一心幻万轮。轮轮似生灭，非灭亦非生。

后偈 无前亦无后，无去亦无来。本无生灭心，何自有轮回。

款识： 此偈为畸公作，即呈畸公印可。　　杨度。

钤印： 湘潭杨度　　湖南省博物馆藏品章

延伸： 手卷中"畸公"，即夏寿田（1870—1935），字耕父，号午诒，湖南桂阳人。师从王闿运，与杨度同门。本手卷现收藏于湖南省博物馆。

六五 行书宋代杨补之《梅花卷》题跋

水墨纸本　　31cm×82cm　　戊辰（1928）年作

释文： 前清之末，予从王湘绮师自云湖山庄入长沙。同县老画家尹和白丈亦在焉，适遇湘绮师生日，亲友集贺于贾太傅祠，和丈自画通景绿萼梅屏四幅为寿，祠壁高悬，清芬满屋，枝繁花密，颇似冬心，而枝干不为怪状，气韵自然透逸，实予前此目所未见。予时惊叹欲绝，即询和丈画法，和丈答曰："墨梅以宋杨补之为祖，后人鲜能学者。予前在湘乡王莼农观察家见所藏杨补之墨梅长卷，因从假得，手摹一通，师之终身，故画法全与世人殊异。"予既知其所师，惟恨未见杨卷。其后二十余年，岁在戊辰，予居北京，湘乡王绍先兄来客予家，绍先为壮武公孙、莼农观察子也，其家藏杨补之梅卷在行箧中，出以示予，墨光浅淡，不工不率，枝柔而劲，花密而匀，平淡天真，若不经意。历来画梅，无此意境。尹梅奇逸，几欲过杨，若其淡雅自然，或犹不及。以吾国画史论，画梅仍推杨补之独步，尹则杨后一人而已。尹为先君画友，又为予弟重子外舅，即为重子夫妇之师。予自童时闻其谈画，然其平生江湖落拓，身无重名。予向推尹梅空前绝后，人多忽之，独同县齐君白石论与予同，因皆深知尹画，师杨故也。绍先告予杨画原有元明名人题跋甚多，昔因尹老建议，分裱成为正副二卷，后经戊午湘乱，失其副卷，幸存杨画正卷而无一跋，因索予与白石题记。予为略述历年闻见于此，兼评尹画，以明杨卷来历及其梅法之源流等。

款识： 戊辰季夏湘潭杨度题于北平，时北京改名北平未及一月。

钤印： 杨度

延伸： 此为杨度在湘潭王绍先家藏《梅花卷》上的题跋，另有齐白石题跋。

四 信 札

六六 行书致瞿鸿禨信札

笺纸本　　尺寸不详　　乙巳（1905）年作

释文：

信封部分：

敬乞饬呈（外《粤汉铁路议》十部）黄米胡同军机处瞿大人安启，存，自日本东京缄恳

内文部分：

而操其生死之权者莫如伍侍郎，而权力更在其上可以制伍侍郎者又莫如公，则三省人民身家性命、财产之所托，中国全国视瞻之所属，议论之所集亦惟公。是粤之不幸而湘之幸也。惟事成归功，事不成或亦归过，地位所在皆无可避。度，湘人也，不能不虑，然贤明如公，其可不必虑南三省为东三省之续者是可决焉，亦度等所祷祝而请愿者也。顷者以关于粤汉路事所思虑、所考察者，成《粤汉铁路议》一卷，兹特邮呈十部，以备采择。不学之言，知无所当，若能蒙谅察而训迪之，实为幸甚！

书不一一，敬请

崇安！

乡晚生杨度顿首上言

延伸： 信封上"军机处瞿大人"即瞿鸿禨(1850—1918)，字子玖，号止庵，湖南善化(今长沙)人。任工部尚书、军机大臣、政务处大臣、外务部尚书等。1905年3月杨度发表《粤汉铁路议》，还作为日本和美国留学生代表回国争取粤汉铁路路权。据此推测此信作于1905年初。

六七 行书致徐绍桢信札

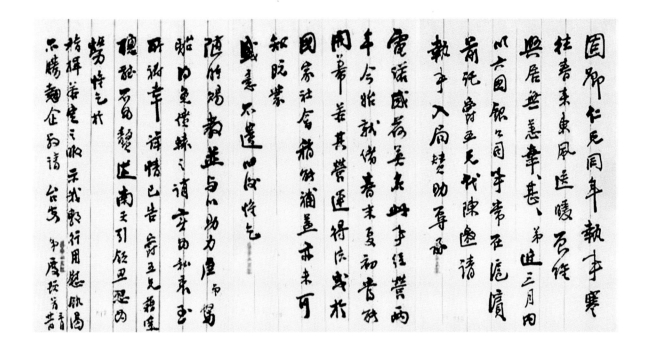

信纸　　尺寸不详　　1923年

释文：

固卿 仁兄同年执事：

寒往春来，东风送暖，辰维兴居无恙，幸甚幸甚。

弟近三月内，以六国银公司事，常在沪滨。前托爵五兄代陈，邀请执事入局赞助，辱承电诺，感荷莫名。此事经营两年，今始就绪，春末夏初当能开幕，若其营运得法，或于国事社会稍能补益，亦未可知。

既蒙盛意不遗，以后惟乞随时赐教，并与以助力。庶弟驽骀得免偾辕之诮，实为私衷至所祷幸。详情已告爵五兄，藉达聪听，不为赘述。南天引领，思想为劳。惟乞于指挥若定之暇，示我数行，用慰饥渴，不胜翘企。

敬请

台安！

弟度顿首

三月廿一日

延伸： "固卿仁兄"，即徐绍桢（1861—1936），广东番禺（今广州）人。光绪二十八年（1902年）奉派至日本考察军事，结识杨度等人。辛亥革命时率军攻克南京，任南京卫戍总督，后参加护国、护法战争。1925年后隐居上海不问政事。"六国银公司"，又名五国银公司国际交易所，1924年2月在上海开业。据推测此信写于1923年。本信札现收藏于上海市档案馆。

六八 行书致夏寿田信札（一）

信纸　　15.5cm×28.6cm　　己巳（1929）年作

释文：

　　午贻先生执事，别后迭接惠缄，惟知高咏满江山，而未得闻近况。想随缘依止，亦到处有逢迎也。近为梅缬云撰《新佛教论》印成，前寄一本呈教，又习叟一本乞为代交，因其行踪为沪为宁尚未详也。承书封面，其格大于书格寸余，不能装订，置而未用。仅用习叟所书条签而已。度现已定元旦夜登车南行，至苏少住，即行赴沪。相见不远，讲俟面谈。

　　此请

台安！

<div style="text-align:right">

弟度顿首

腊廿六

习叟均此

</div>

延伸： "午贻先生"，即夏寿田（1870—1935），字耕父，号午诒，湖南桂阳人。师从王闿运，与杨度同门。光绪二十四年（1898）戊戌科进士第八名，殿试榜眼及第，授翰林院编修，任学部图书馆总纂、湖北省民政长等。"梅缬云"即梅光羲，著名唯识学家，杨度曾在致梅的信中系统阐述"新佛教论"。本信札现收藏于湖南省博物馆。

六九 行书致夏寿田信札（二）

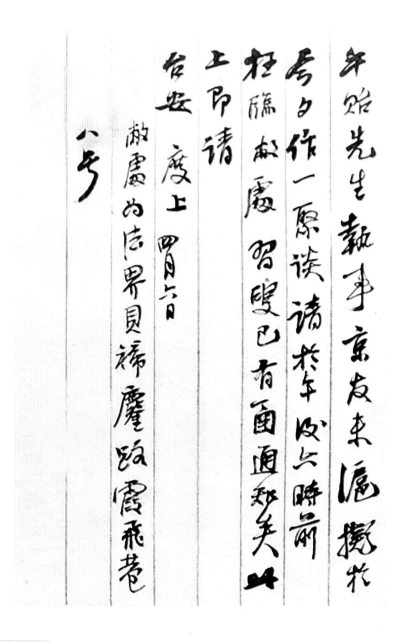

信纸　　15.5cm×28.6cm　　年份不详

释文：

午贻先生执事，京友来沪，拟于今夕作一聚谈，请于午后六时前莅临敝处，习叟已有函通知矣。此上。

即请

台安！

度上

四月六日

敝处为法界贝禘鏖路霞飞巷八号

延伸： 本信札现收藏于湖南省博物馆。

七〇 行书致夏寿田信札（三）

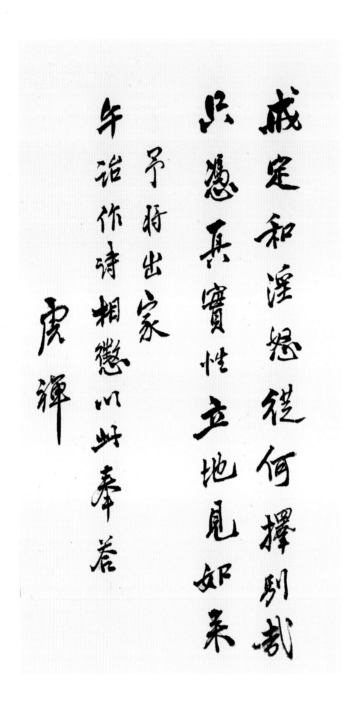

信纸　　15.5cm×28.6cm　　年份不详

释文：

戒定和淫怒，徒何择别哉。只凭真实性，立地见如来。

予将出家，午诒作诗相惩，以此奉答。

　　　　　　　　　　　　　　　　　　　　　　　　　　　虎禅

延伸： 落款"虎禅"即杨度晚年学佛的自称法名。本信札现收藏于湖南省博物馆。

七一 行书致中国学会信札

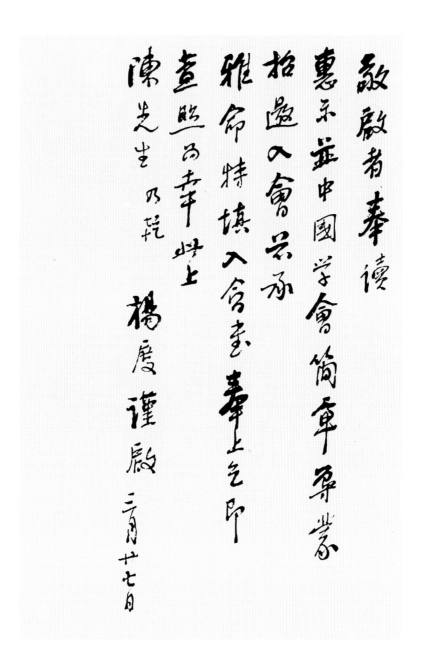

信纸　　尺寸不详　　庚午（1930）年作

释文：

敬启者：

奉读惠示，并中国学会简章。辱蒙招邀入会，兹承雅命，特填入会书奉上，乞即查照为幸。此上陈先生乃乾。

<div align="right">

杨度谨启

三月廿七日

</div>

延伸： 中国学会，1929年1月1日在上海成立，由蔡元培、胡朴安等人发起，以整理中国学术、发扬民族精神为宗旨。

七二 行书致顾瑗信札

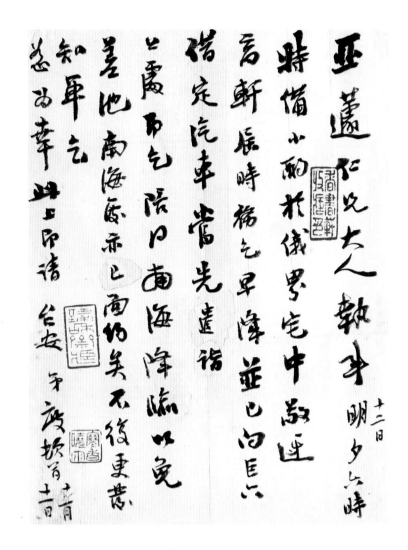

信纸　　尺寸不详　　年份不详

释文：

亚遽仁兄大人执事：

　　明夕（十二日）六时，特备小酌于俄界宅中，敬迓高轩。届时务乞早降，并已向巨六借定汽车，当先遣诣公处，即乞陪同南海降临，以免差池。南海处亦已面约矣，不复更发知单。乞恕为幸。

　　此上，即请

台安！

<div align="right">弟度顿首
十二月十一日</div>

延伸：　"亚遽仁兄"，即顾瑗(1872—？)，河南开封人。光绪十八年（1892）壬辰科进士，授编修，参与《清史稿》编写。"巨六"，即顾鳌（1879—1956），四川广安人。曾任总统府顾问、内务部筹备立法院事务局局长等。

五 日记手稿

丙申日記 正月庚寅

丙申初一日陰飯後醮去筆末所撰壽懷璧垣江南歲暮行富貴篇人壽篇

丙申初一日陰飯後醮去筆末所撰壽懷璧垣江南歲暮行富貴篇人壽篇

為內人念母所撰朔風苦並定新婚時所撰新人賦讀六代詩選

丁初二日陰飯後玉曾師舍

戌初三日晴讀駢鄙文六代詩

亥初四日陰飯四乒行入滙市張仲易舍劉力唐舍又玉陳梅叟

舍仲易力唐皆在座瞗梅叟近作更續以近詩梅叟論曰

待有空白風華者刪其浮豔則巳年饒意溫李�家是文

故樓賢難兩樓賢記事于净又必須有活筆尖山本室體美一

點煙雲武寺鐘一聲則金山俱活又曰記事言情十三詩隨處

可起隨處可止環轉年端自成篇段暮与仲易力唐玉寓

账簿纸　　23.2cmx31.6cm　　丙申（1896）年作

释文: 丙申 日记 正月 庚寅

丙申 初一日,阴。饭后誊去年末所撰《寄怀璧垣》《江南岁暮行》
《富贵篇》《人寿篇》,为内人念母所撰《朔风苦》,并定新
婚时所撰《新人赋》。读《八代诗选》。

丁酉 初二日,阴。饭后至曾师舍。

戊戌 初三日,晴。读骈体文、八代诗。

己亥 初四日,阴。饭后步行入涟市张仲旸舍、刘力唐舍,又至陈梅叟
舍,仲旸、力唐皆在座。观梅叟近作,更质以近诗。梅叟论
曰:"诗有字句风华者,删其浮艳则已无余意,温李诸家是
也。故朴质难,而朴质记事之诗又必须有活笔,如山本定体,
著一点烟云,或寺钟一声,则全山俱活。"又曰:"记事言情
之诗,随处可起,随处可止,环转无端,自成篇段。"暮与仲
旸、力唐至葛

延伸: 本篇为杨度现存日记中的最早一页。原《杨度日记》手稿时间跨度
为1896年至1900年（中间有缺失）,总计425页,现收藏于北京市
档案馆。我们从每年日记手稿中选取代表性的两页,合计10页手
稿,以便展现杨度早年书法概况。

穡農同年舍因正宿与穡農谈天久不雨野有飢民思
設法以蘇其亂心约与倡富室派穀平糶貧者重都甲團
德久安所輕此有流民入鄰境者彼湾禀控甲德冀互相聯絡以
安一郷俟即會都甲團總言之

庚子初五日隂飯後有王壯武公年譜觀其早歲功許生時与中兴諸公懷
慨任義概並有绹枝志午归四家柳氏昆仲来

辛丑初六日晴飯後讀杜詩修晚重弟自縣归夜定歲暮八首
壬寅初七日隂飯後看骈體文午收黄金生来
癸卯初八日隂飯後醽顏帖三張劉力唐李晚賞来
甲辰初九日隂飯後今生北賞来是日選陳梅叟張仲易萬鶴農萬
穰平飯暮方散郭菩源来燈下臨顏帖二張

账簿纸　　23.2cm×31.6cm　　丙申（1896）年作

释文　　　获农同年舍，因止宿焉。夜与获农谈天久不雨，野有饥民，
　　　　　思设法以萌其乱心。约与倡议富室派谷，平粜济贫，责重都
　　　　　甲团总，各安所辖，如有流民入邻境者，彼境禀控甲总，冀
　　　　　互相联络，以安一乡，俟期会都甲团总言之。

　　庚子 初五日，阴。饭后看《王壮武公年谱》，观其早岁为诸生时，
　　　　　与中兴诸公慷慨任义，慨然有向往之心。午后回家，柳氏昆
　　　　　仲来。

　　辛丑 初六日，晴，饭后读杜诗，傍晚重弟自县归，夜定《岁暮八
　　　　　首》。

　　壬寅 初七日，阴。饭后看骈体文，午后黄金生来。

　　癸卯 初八日，阴。饭后临颜帖三张，刘力唐、李兆裳来。

　　甲辰 初九日，阴。饭后金生、兆裳去。是日邀陈梅叟、张仲旸、
　　　　　葛鹤农、葛邃平饭，暮方散。郭养源来。灯下临颜帖二张。

　　乙巳 初十日，阴。饭后写大卷一开，养源去。

延伸：本篇记载杨度在交友、读书之外，临颜帖情况。

七五 行书丁酉年日记（一）

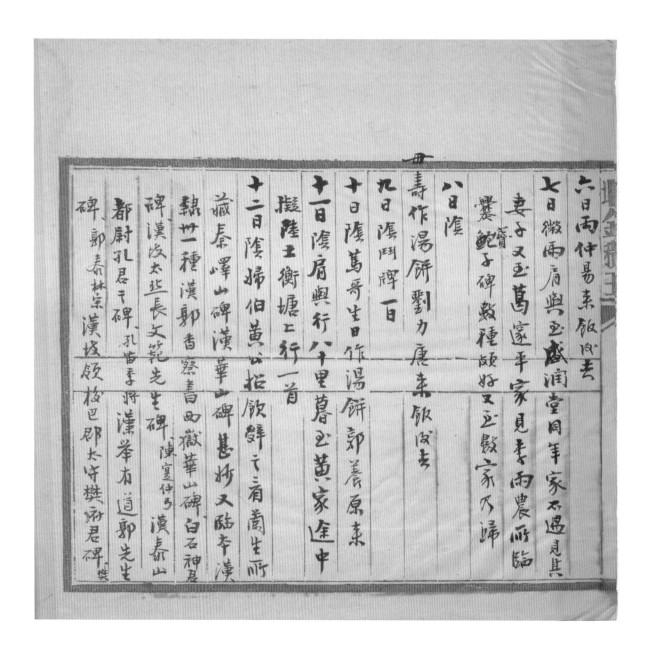

账簿纸　　34.3cmx31.6cm　　丁酉（1897）年作

释文：六日 雨。仲旸来，饭后去。

七日 微雨。肩舆至盛润堂同年家，不遇，见其妻子。又至葛邃平家，见李雨农所临《爨宝子碑》数种，颇好。又至数家，乃归。

八日 阴。母寿，作汤饼。刘力唐来，饭后去。

九日 阴。斗牌一日。

十日 阴。笃哥生日，作汤饼，郭养原【源】来。

十一日 阴。肩舆行八十里，暮至黄家。途中拟陆士衡《塘上行》一首。

十二日 阴。妇伯黄公招饮，辞之。看兰生所藏秦峄山碑，汉华山碑，其妙。又临本汉隶卅一种：汉郭香察书，西岳华山碑、白石神君碑，汉故太冀长文范先生碑（陈寔，仲弓）、汉泰山都尉孔君之碑（孔宙，季将）、汉举有道郭先生碑（郭泰，林宗）、汉故领校巴郡太守樊府君碑（樊

延伸：本篇记载杨度看友人碑帖情况。

七六 行书丁酉年日记（二）

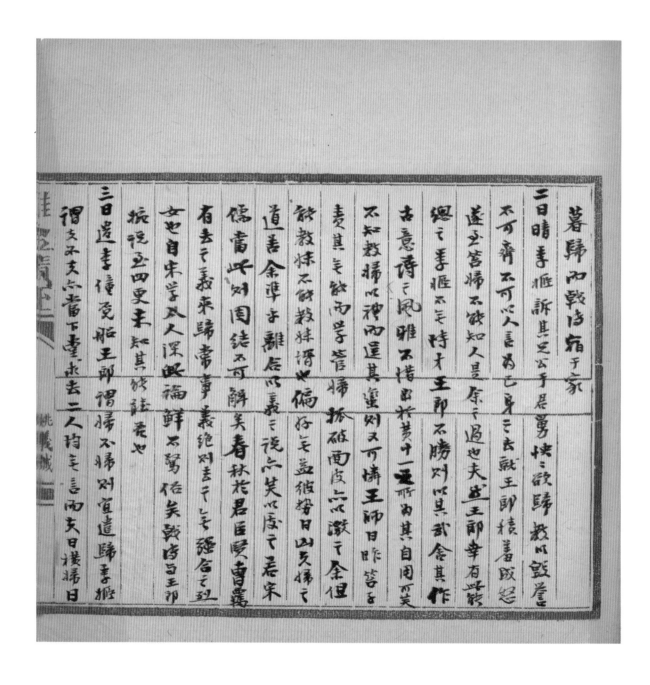

账簿纸　　34.3cm×31.6cm　　丁酉（1897）年作

释文： 暮归，而戟传宿于家。

二日　晴。季姬诉其兄公于君舅，怏怏欲归，教以毁誉不可齐，不可以人言为己身之去就。王郎积羞成怒，遂至笞妇。不能知人，是余之过也夫！然王郎幸有此能，总之，季姬不无恃才，王郎不胜，则以其武，舍其作古意诗之风雅，不惜出于黄十一之所为，其自用可笑。不知教妇以礼，而逞其蛮，则又可怜。王师日昨笞子，责其无能而学管妇，抓破面皮，亦以激之。余但能教妹，不能教妹婿也。偏好无益，彼势日凶，夫妇之道苦，余准乎离合以义之说，亦笑以处之。若宋儒当此，则固结不可解矣。《春秋》于君臣贤曹羁有去之义，来归常事，义绝则去之，无强合之烈女也。自宋学入人深，此论鲜不惊俗矣。戟传与王郎婉说至四更，未知其能听否也。

三日　遣李僮觅船。王郎谓妇不妇则宜遣归，季姬谓夫不夫亦当下堂求去。二人均无言，而夫日横，妇日

延伸： 本篇记载杨度在看待妹妹季姬（即杨庄）与王郎（王代懿）新婚不久后的夫妻矛盾时，主张借助《春秋》君臣之义，认为夫妻不合则离，反对宋学压制人性之理。

七七 行书戊戌年日记（一）

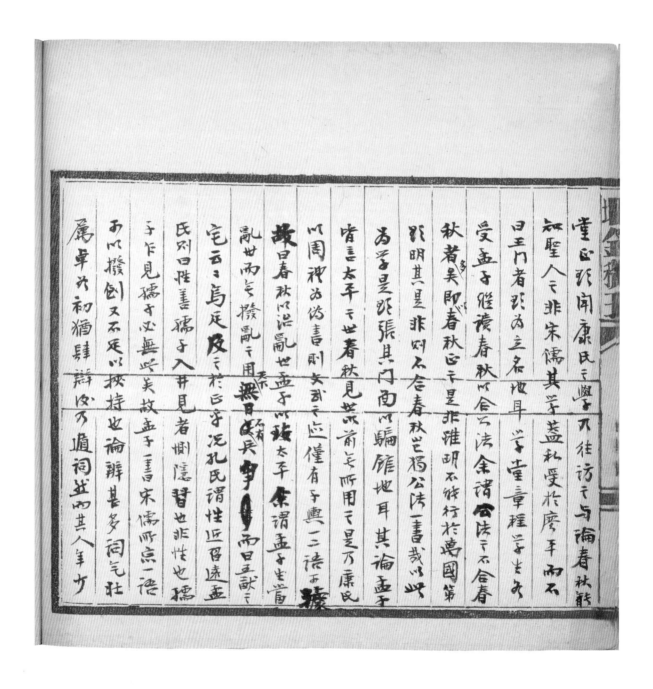

账簿纸　　34.3cmx31.6cm　　　戊戌（1898）年作

释文： 堂。正欲闻康氏之学，乃往访之。与论《春秋》，能知圣人之非
宋儒，其学盖私受于廖平而不曰王门者，欲为立名地耳。学堂章
程，学生各受《孟子》，继读《春秋》，以合公法。余谓公法之
不合《春秋》者多矣，即以《春秋》正之，是非虽明，不能行于
万国，第欲明其是非，则不合《春秋》，岂独公法一书哉。以此
为学，是欲张其门面以骗馆地耳。其论《孟子》皆言太平之世，
《春秋》见世以前，无所用之，是乃康氏以《周礼》为伪书，则
文武之迹，仅有子舆一二语可据，故曰《春秋》以治乱世，《孟
子》以致太平。余谓孟子生当乱世而无拨乱之用，天下无日不有
兵争，而曰五亩之宅云云，乌足及之于正乎。况孔氏谓性近习
远，孟氏则曰性善。孺子入井，见者恻隐，习也，非性也，孺子
乍见，孺子必无此矣。故《孟子》一书，宋儒所宗，一语可以拨
倒，又不足以挟持也。论辩甚多，词气壮厉，卓如初犹肆辩，后
乃遁词。然而其人年少

延伸： 本篇记载杨度第一次见到梁启超时的情况，杨度以《春秋》大义
评判梁启超以《孟子》思想变法维新、改革时局的做法。

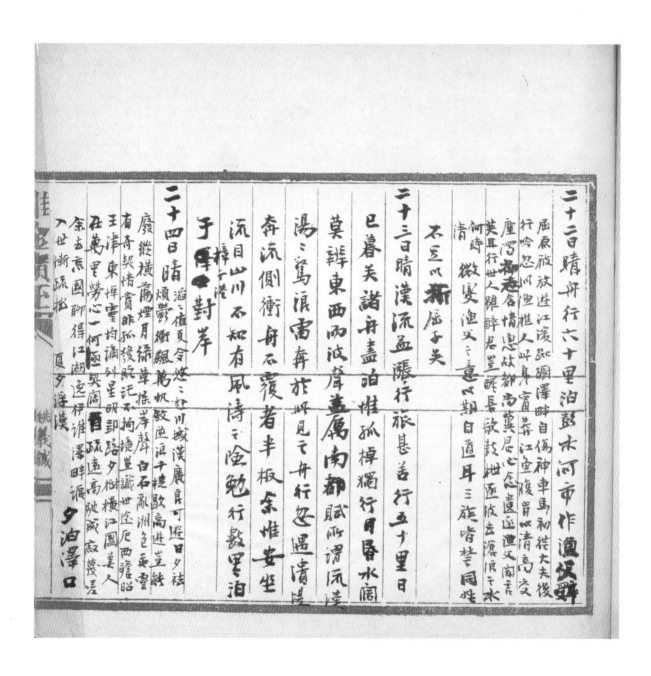

账簿纸　　34.3cmx31.6cm　　戊戌（1898）年作

释文： 二十二日 晴。舟行六十里，泊彭水河市，作《渔父辞》："屈原被放游【逐】江滨，踟蹰泽畔自伤神。车马初从大夫后，行吟忽似渔樵人。此身宁葬江鱼腹，肯以清高受尘浊。柳志含情恋故都，尚冀君心念遗逐。渔父闻言笑且行，世人虽醉君岂醒。长歌鼓枻逐波去，沧浪之水何时清。"微变渔父之意，以期自道耳。三族皆楚同姓，不足以折屈子矣。

二十三日 晴。汉流益涨，行旅甚苦。行五十里，日已暮矣。诸舟尽泊，惟孤棹独行，月昏水阔，莫辨东西，而波声益厉。《南都赋》所谓"流汉汤汤，惊浪雷奔"，于此见之。舟行忽遇溃堤，奔流侧冲，舟不覆者半板，余惟安坐，流目山川，不知有风涛之险，勉行数里，泊于樟子港对岸。

二十四日 晴。"滔滔值夏令，悠悠赴川域。汉广良可游，日夕祛烦郁。冲飙万帆敛，逆浪千梯歇。高游岂能废，纵横荡烟月。绿草摇岸声，白石乱洲色。英灵有奇契，情赏非孤发。既托不拘境，岂识世途厄。西瞻昭王津，东悼灵均谪。列星明邺路，夕树横江国。美人在万里，劳心一何极。契阔自疏远，高驰成寂蔑。嗟余去京国，聊得江湖逸。伊谁泽畔讴，入世渐疏拙。"《夏夕浮汉》。夕泊泽口。

延伸： 本篇记载杨度科举落第后回湖南途中作诗情况，小字部分为其自作诗词。

七九 行书己亥年日记（一）

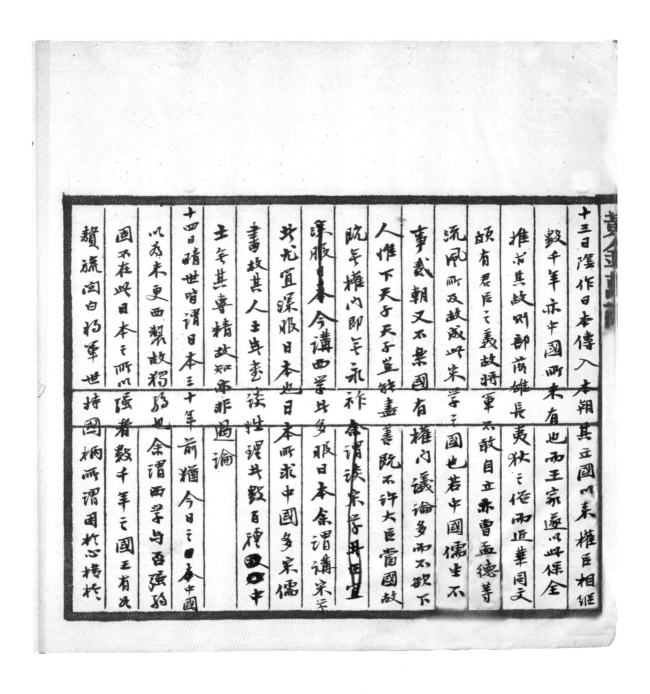

十三日陰作日本傳入本朝其立國以来權臣相繼
數千年亦中國所未有也而王家遂以此保全
推求其故則部荷雄長夷狄之倍而近華同文
頗有君后之義故將軍亦敢目立赤曹孟德等
流風所及故威此宋学之國也若中國儒生不
事武朝又不乐國有權臣議論多而不敢下
人惟下天子莫敢盡善既不許大臣當國故
阮年權門即羊永祚命謂談宋学丹田曰
課服日本今講西学共多眼日本余謂講宋学矣
其尤宜深服日本也日本所求中國多宋儒
書故其人王甚委读性理其數百種國曰中
土气其專精故知而非過論
十四日晴世暗謂日本三十年前猶今日之□本中國
以為未更西制故猶弱也余謂西学与吾强弱
固不在此以日本之所以強者数千年之國王有此
賴旒閑白拘軍世持國柄而謂國於心棬杯

账簿纸　　34.3cm×31.6cm　　己亥（1899）年作

释文： 十三日 阴。作《日本传》，入本朝其立国以来，权臣相继数千年，亦中国所未有也。而王家遂以此保全，推求其故，则部落雄长，夷狄之俗，而近华同文，颇有君臣之义，故将军不敢自立，亦曹孟德等流风所及，故成此宋学之国也。若中国儒生不事贰朝，又不乐国有权门，议论多而不欲下人惟下天子，天子岂能尽善，既不许大臣当国，故既无权门，即无永祚。余谓谈宋学者正宜深服日本，今讲西学者多服日本，余谓讲宋学者尤宜深服日本也。日本所求中国多宋儒书，故其人士著书谈性理者数百种，中土无其专精，故知亦非过论。

十四日 晴。世皆谓日本三十年前犹今日之中国，以为未更西制，故独弱也。余谓西学与否，强弱固不在此。日本之所以强者，数千年之国王有如赘旒，关白将军，世持国柄，所谓困于心，横于

延伸： 本篇记载杨度关注日本发展历史，并着手撰写《日本传》，这可能为其以后决定留学日本奠定基础。

风水俱顺则行急
礙年准俱则
膠滯不伅進則
以興歐非善戰
其栗鮮擇其敗

二十四日陰 檢水師篇 用兵江漢水國非舟楫不與

寧利正其戰則 逆水取順風順水取逆風則

勇共勝方咸豐六年四月楊公之燒寇舟

以其來則依洋而其止下皆順風船礙制法同

官軍與我其長江恆避戰終不可勝宜深入

龍常燒之也陳輝龍之女城陵礙以順風順水利不

陰還以興覆軍水戰之法盡此矣初起百

方謀避礙希良其皮彭楊侶勇敢自湖潭

雨雷鼓臺兩田家鎮兩湖口兩泥漢兩南陵

西西頭閘兩九洲洲累立壽功正自波遠屯

池已露立雷礙乃知凡言持軍共皆

枯帕也使陷軍而有彭楊之帕何英法

云有

二十晉陰 檢浙江篇 左宗棠到浙也王先主

常謂曾之招左之中胡之終合之為一完人左之入

浙凡有軍謀習曾而行自此於列傳發年之閒

账簿纸　　　34.3cmx31.6cm　　　己亥（1899）年作

释文： 风水俱顺则行急，炮无准；俱逆则胶滞不得进，数以此败，非善
战者莫能操其机。

二十四日 阴。检《水师篇》，用兵江汉水国，非舟楫无与争利，
至其战，则逆水取顺风，顺水取逆风，将勇者胜焉。咸丰六年四
月，杨公之烧寇舟，以其来则依岸，而其上下皆乘风，船炮制法
同，官军与我共长江，恒避战，终不可胜，宜深入袭烧之也。陈
辉龙之攻城陵矶，以顺风顺水，利不得还，以此覆军，水战之
法，尽此矣。初起百方谋避炮，弗良，其后彭、杨倡勇敢，自湘
潭而雷鼓台，而塘角，而田家镇，而湖口，而泥汉，而南陵，而
西头关，而九狱洲，累立奇功，至自沙口，还屯沌口，露立当炮
以为乐，乃知凡言持重者皆怯将也。使海军而有彭、杨之将，何
英、法、日本之有。

二十五日 阴。检《浙江篇》又一篇，左宗棠列传也。王先生常
谓曾之始，左之中，胡之终，合之为一完人。左之入浙，凡有军
谋，咨曾而行，自比于列将。数年之间。

延伸： 本篇记载杨度校对其师王闿运所著《湘军志》之水师篇、浙江篇
情况，借机发表自己对史事的看法。

八一 行书庚子年日记（一）

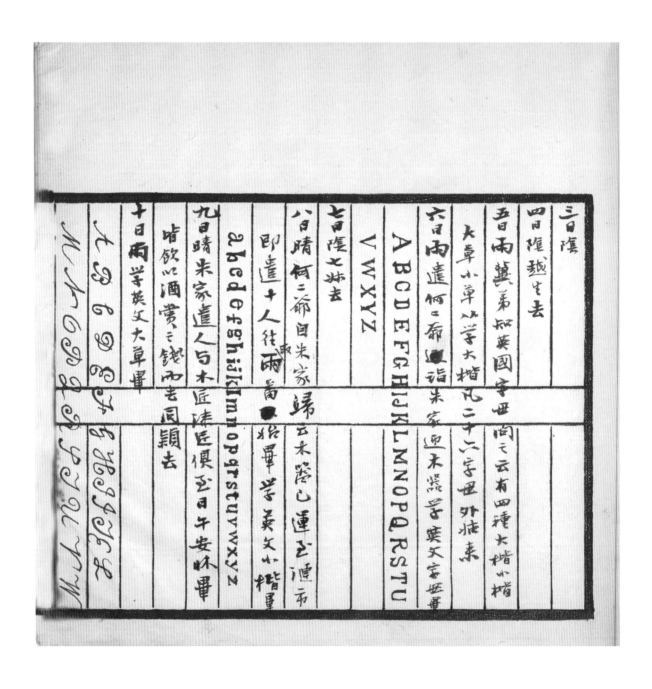

账簿纸　　34.3cm×31.6cm　　庚子（1900）年作

释文：三日，阴。

四日，阴。越生去。

五日，雨。冀弟知英国字母，问之，云有四种：大楷、小楷、大草、小草。从学大楷，凡二十六字母。外姑来。

六日 雨。遣何二爷诣朱家迎木器，学英文字母毕。A B C D E F G H I J K L M　　N O P Q R S T U V W X Y Z。

七日 阴。七叔去。

八日 晴。何二爷自朱家归，云木器已运至涟市，即遣十人往取，两番始毕。学英文小楷毕。A b c d e f g h i j k l m　　n o p q r s t u v w x y z

九日 晴。朱家遣人与木匠、漆匠俱至，日午安床毕，皆饮以酒，赏之钱而去。同颖去。

十日 雨。学英文大草毕。A B C D E F G H I J K L M　　N O P Q R S T U V W X Y Z。

延伸：本篇记载杨度居住湘潭乡间学习英文情况，与其他乡绅的日常生活多有不同。

八二 行书庚子年日记（二）

十六日陰學長方面積

十七日陰衍長方面積題

十八日陰學正立方

十九日陰寳生書云和讓已咸建邺長安又

云王先生与午谈敷條未知何言

二十日陰雨与寳生書讀王先生与午谈書稿

不日學長方立積點線面飜備美事師

邃不可思議矣李果書来言王先生

教以天元一求算術之術也其理立

咽送女之山東

二十一日雨楊義林徐

楊倒名曰籌餉諸以長安宮殿之故

托名籌餉耳然不戰而和何必籌餉其名

不正拒之曾飯而去

账簿纸　　34.3cm×31.6cm　　庚子（1900）年作

释文： 十六日 阴。学长方面积。

十七日 阴。衍长方面积，熟。

十八日 阴。学正立方。

十九日 阴。宝生书云和议已成，建都长安。又云，王先生与午诒数条，未知何言。

二十日 阴，雨。与宝生书，求王先生与午诒书稿，不得。学长方立积，点、线、面、体备矣。李师教以天元一求，算术之妙术也。其理玄邃，不可思议矣。季果书来，言王先生将送女【汝】之山东。

二十一日 雨。杨义林、徐囗来劝捐，出县示捐例，名曰筹饷。殆以长安宫殿之故，托名筹饷耳。然不战而和，何必筹饷？其名不正，拒之。留饭而去。

延伸： 本篇为杨度现存日记的最后一页，记载其学习几何学情况，以及八国联军侵华后慈溪逃亡西安时有建都长安之议。

六　史例手稿

八三 行书杨氏史例（一）

杨氏史例

一、人数生活社会之通例

第一则　说曰与他动物同　人数一切行为皆以维持生命为目的

第二则　说曰　人数同维持生命　即以物质

第三则　说曰　人数维持生命之物质以管物为第一故人数惟一日

第四则　赅示佳　说曰　人数维持生命之物质次求食者皆不食佳故言食以　人数以食为生命与他动物同

从曰人数月体退化无被被毛以蔽风雨障寒暑故需衣

湘潭杨氏纂

账簿纸　　23.2cm×31.6cm　　年份不详

释文： 杨氏史例

一、人类生活社会之通例

第一则 人类一切行为皆以维持生命为目的。

说曰：与他动物同。

第二则 人类非得物质不能维持生命需要。

说曰：与他动物同。

第三则 人类维持生命之物质以食物为第一，故人类惟一目的在求食物。

说曰：~~与他动物同~~故人以食为生命，与他动物同。

第四则 人类维持生命之物质次于食者为衣食住，故言食以赅衣住。

说曰：人类身体退化无被体之毛以蔽风雨御寒暑，故需衣

延伸： 《杨氏史例》是杨度晚年计划写作《中国通史》的大纲，从中可见其历史观与世界观。原《杨氏史例》手稿总计85页，现收藏于北京市档案馆。我们选取其中最早构思写作框架的6页手稿以及定稿后总则部分的8页手稿，合计14页手稿，以便展现杨度晚年书法概况。

八四 行书杨氏史例（二）

账簿纸　　23.2cm×31.6cm　　　年份不详

释文:　　　住不及他动物。

第五则 人所需要者食，故人类一切行为皆为食之，生产、供给人之需要。

第六则 人人所需要者食，故人类间一切行为皆为食之，分配、供给群之需要。

第七则 人类一切社会之成立与其进化皆以食之需要、供给为惟一之原因。

第八则 人类一切社会可总别之为二：

　　　　　（一）人对物的物之生产社会 直接物质的

　　　　　（二）人对人的物之分配社会 间接物质的

第九则 人类社会之进化，皆为生产方法与分配方法之进化。

第十则 人类社会生产方法进化，则分配方法亦进化。

第十一则 人类分配方法、进化则生产方法亦进化。

第十则 人类一切社会进化皆曰天然物质的变为人为物质为惟一之标准。

第十则 人类社会生产方法、分配方法之进化，皆以人多食

八五 行书杨氏史例（三）

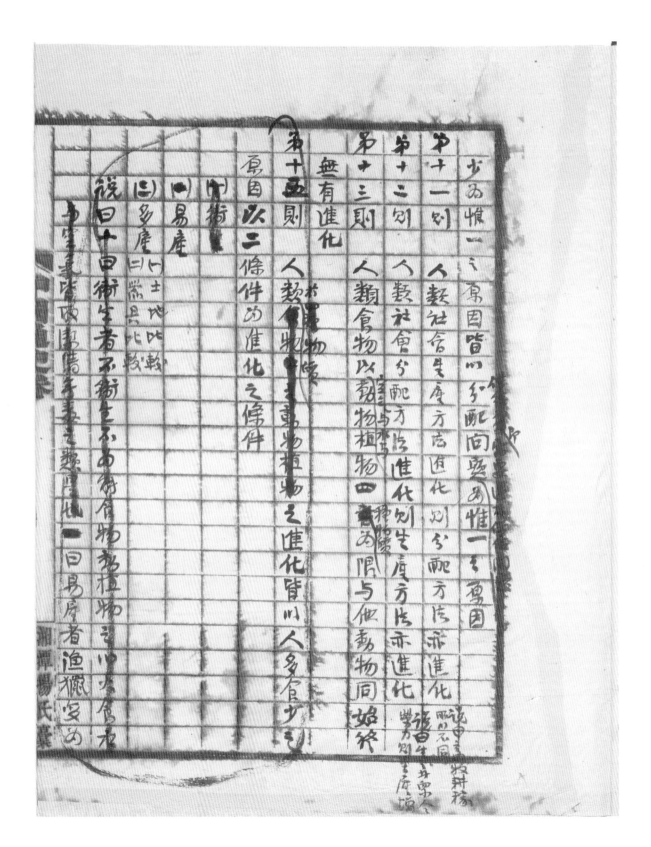

账簿纸　　23.2cmx31.6cm　　年份不详

释文：　　　　　少为惟一之原因，皆以分配问题需要遇于供给问题为惟一之原因。

第十一则 人类社会生产方法、进化则分配方法亦进化。（说曰：畜牧耕稼所以不同。）

第十二则 人类社会分配方法、进化则生产方法亦进化。（说曰：生之者众，人人劳力则生产增。）

第十三则 人类食物以空气与水与动物、植物四种物质为限，与他动物同始终，无有进化。

第十五则 人类于物质，物质之动物、植物之进化，皆以人多食少之原因，以二条件为进化之条件。

　　　　（一）易产

　　　　（二）多产（一）土地比较；（二）器具比较。

　　　　说曰：一曰卫生者，不卫生不为能食物，动植物之以火食水与空气皆取洁清无毒之类是也。一曰易产者，渔猎变为

八六 行书杨氏史例（四）

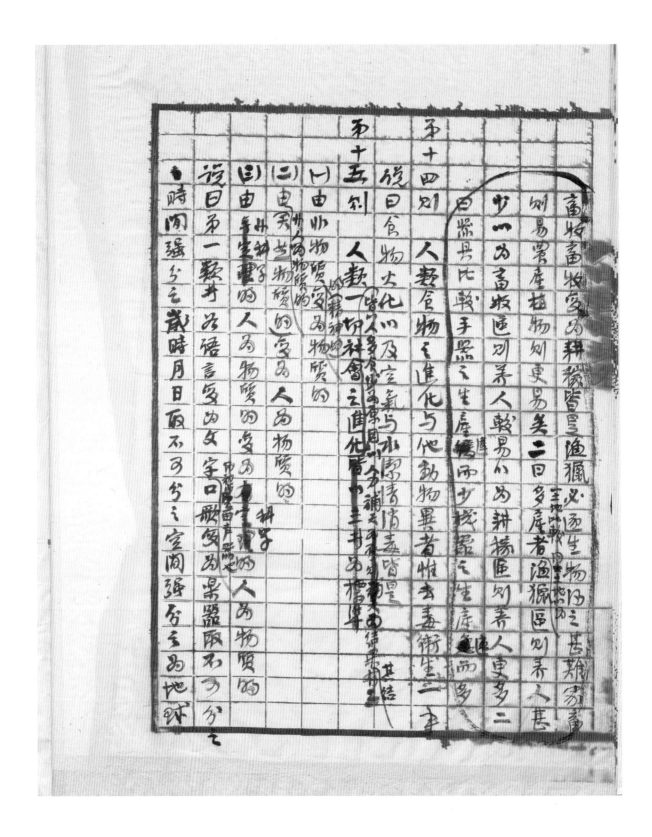

账簿纸　　23.2cm×31.6cm　　年份不详

释文：　　畜牧，畜牧变为耕稼皆是，渔猎必逐生物为之甚难，家畜则易农产，植物则更易矣；二曰多产者，一土地比较同土地以为渔猎区，则养人甚少，以为畜牧区，则养人较易，以为耕稼区，则养人更多。二曰器具比较。手器之生产进而少机器之生产远而多。

第十四则　人类食物之进化与他动物异者，惟去毒卫生一事。说曰食物火化以及空气与水洁清消毒皆是。

第十五则　人类一切社会之进化皆以人多食少为原因，以人力补天为原则补天而结果其结有三：皆以三类为标准

（一）由非物质的（精神的）变为物质的；

（二）由非人为物质的（天然物质的）变为人为物质的；

（三）由非科学的人为物质的变为科学的人为物质的。

说曰：第一类，此为语言变为文字所初步留声器也，口歌变为乐器，取不可分之，时间强分之，岁时月日取不可分之，空间强分之，为地球

八七 行书杨氏史例（五）

账簿纸　　23.2cmx31.6cm　　年份不详

释文：　　经纬线，人类之意思皆以文字变为各种文体，如法律类、
演说类、学说等、诗歌类皆是也。第二类，此野畜变为
家畜，野生植物变为人类植物，有天灾之农事变为无天
灾之农事是也。第三类，此一切物质皆成统系的科学，
其以宗教等类为准者。淘汰凡此三类，皆为人力补天。
西人谓之征服自然，意曰降天，实则自然不能征服人
欲，不死、不食、不可为也。

第十六则　人类社会之物质进化因人多食少之原因而生，故其对于
供给物之目的有二：~~其对物之目的有二比较择别~~

（一）易产之物。~~~~

（二）多产之物。~~一曰土地比较；二曰器具比较。~~

说曰：第一类者，渔猎必逐生物为之甚难，畜牧则易，
耕稼植物更易；第二类者，一为土地之同比较，同一土
地比渔猎区、畜牧区、耕稼区生产物养人

八八 行书杨氏史例（六）

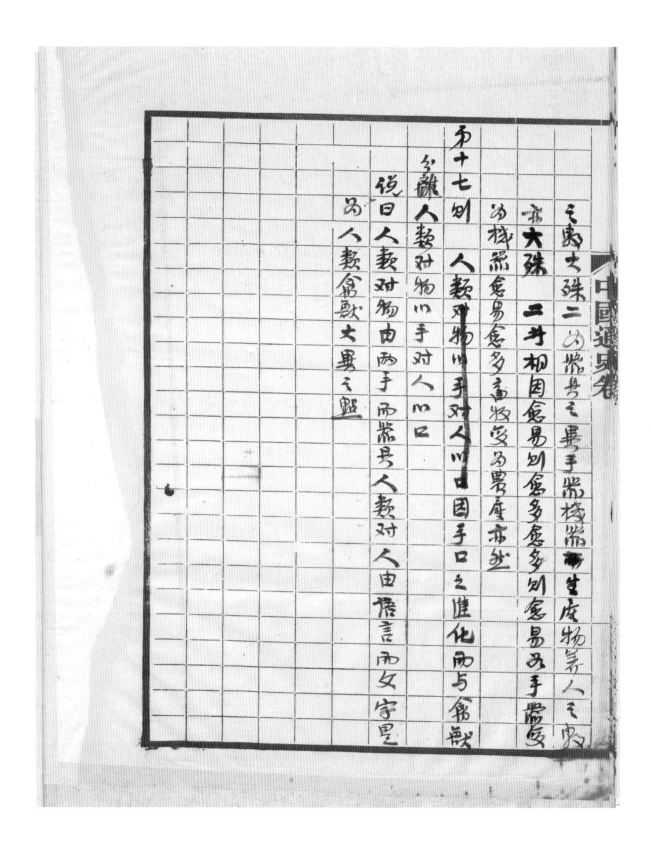

账簿纸　　　23.2cmx31.6cm　　　年份不详

释文：　　　　　之数大殊。二为器具之异，手器、机器生产物养人之数
　　　　　　　　亦大殊。二者相因愈易则愈多，愈多则愈易，各手器变
　　　　　　　　为机器愈易、愈多，畜牧变为农产亦然。
　　第十七则 人类对物以手对人以口因手口之进化而与禽兽分离，人
　　　　　　　　类对物以手，对人以口。
　　　　　　　　说曰：人类对物由两手而器具，人类对人由语言而文
　　　　　　　　字，是为人类、禽兽大异之点。

八九 行书杨氏史例（七）

總例

楊氏史例

第一　人類一切行為皆以維持生命為唯一目的　第一原因

第二　人類維持生命全賴物質故人類生命繫求物質需要

第三　物質故第二原因與他動物同　人類生命所繫之物質以食物為第一故人類行為皆

第四　以求食與他動物同　人數生命所繫次於食者為衣為住故言食以

第五　該衣住　人數十種社會皆由之成立皆以求食為惟一之原

第六　因　人數社會之進化皆以求食方法之進化為惟一之原

與他動物同

账簿纸　　23.2cmx31.6cm　　年份不详

释文：杨氏史例

　　总则

　　第一 人类一切行为皆以维持生命为惟一目的，第一原因与他动物同。

　　第二 人类维持生命全赖物质，故人类生命系于物质，需要物质，故第二原因与他动物同。

　　第三 人类生命所系之物质以食物为第一，故人类行为皆为求食，与他动物同。

　　第四 人类生命所系之物质次于食者为衣、为住，故言食以赅衣住。

　　第五 人类一切社会之成立皆以求食为惟一之原因。

　　第六 人类社会之进化皆以求食方法进化为惟一之原因。

九〇 行书杨氏史例（八）

禽獸道

第七　人數一中行口以求食之原因而其行內一可以分為二

第八　種口人對物　二人對人
人數對物以生產內帳一之原因對人以食之分配內帳一之原因

第九　人類社會之進化皆以食之生展為之分配方法亦同
化二斗又相為因果

第十　人類社會可分為三大期
(一)禽獸道時代　　爭……時代
(二)半人過時代　私業私家時代
(三)人過時代　公業公家時代

第十一　(二)禽獸道之……求食方法
(一)生產方面　食自然之植物(果或類)而物(魚鳥

账簿纸　　23.2cmx31.6cm　　年份不详

释文： 第七 人类一切行为以求食之原因，而其行为可以分为二种：（一）人对物；（二）人对人。

第八 人类对物，以食之生产为惟一之原因；对人，以食之分配为惟一之原因。

第九 人类社会之进化皆以食之生产方法进化，则食之分配方法亦进化，二者又相为因果。

第十 人类社会可分为三大期

　　　　（一）禽兽道时代　　　无器争食时代

　　　　（二）半人道时代　　　私器私家争食时代

　　　　（三）人道时代　　　　公器公家均食时代

禽兽道

第十一 禽兽道之公例有求食方法：

　　　　（一）生产方面 食自然之植物（果实类）、动物（鱼、鸟、

九一 行书杨氏史例（九）

第十二　　第十三　　第十四

（二）

分配于画

世无父人人独立　人人自由　人人平等　有语言

男女乱交　毋养其子方

中国历史于州时代　有燧人民发明家具　石相磨可取火物

中国于州时　生火州内之人数最初之物质发明家具岛

理化学蓄氧光雷学之祖

中国于州时　有单氏教民单居　住其内间其

过渡时代　穴辰　誉居之中间

中国州时人数　肉为仓　皮　布

虫战数为迪飙社会

天生器官为器具器官因生杀

动物同为生物学必例

凯则求食饱则剩馀

无器具以保辰以身体

争而进化与他

账簿纸　　23.2cm×31.6cm　　年份不详

释文：　　虫、兽类），为渔猎社会。无器具以取食，以身体之天然器官为器
　　　　　　具，器官因生存竞争而进化，与他动物同，为生物学公例。饥则求
　　　　　　食，饱则剩余。
　　　　　　（二）分配方面 ~~有母无父~~，男女乱交，母养其子，有母无父，人人
　　　　　　独立，人人自由，人人平等，有语言而无文字。
　　第十二 中国历史于此时代有燧人氏发明木石相磨可以生火，此为人类最初之
　　　　　　物质发明家，且为后来物理、化学、蒸气【汽】、光、热、电学之
　　　　　　祖。
　　第十三 中国此时有有巢氏教民巢居，为住之发明家；然为过渡时代，为穴
　　　　　　居，至营屋之中间，其后遂废。
　　第十四 中国此时人类以果肉为食，以皮苇为衣，以木石骨角为用，虽

九二 行书杨氏史例（十）

账簿纸　　23.2cmx31.6cm　　年份不详

释文：　　　有器具，然为天然之器，故曰无器时代。

第十五 此时代中除用火以外，一切等于禽兽。

半人道

第十六 半人道之求食方法以器，器有二种：（一）有形有质；

（二）有形无质。

（一）生产方面 始作器具以代器官，此为离别禽兽，独
立生活之惟一关键。人禽之分，分于有器无器。自人类有
器而进化极速，盖器官进化须千万年，而器具进化可以日
新月异故也。故制器者，人道之开始，而中国历史则始于
此。伏羲教民网罟以佃以渔，虽为佃渔，而与古异。

（二）分配方面 伏羲始制婚姻，俪皮为礼，而有父子兄弟
夫妇之伦理矣。始作文字，以为无声有形之语言矣。文字
者，留声器也。人对物则用有质之器，对人则用

九三 行书杨氏史例（十一）

账簿纸　　23.2cmx31.6cm　　年份不详

释文：　　　无质之器。一切有形无质之器始于文字，不占空间，故云无质；然又有形，故
亦曰器。既有文字，则由文字发生具体之礼、具体之法，皆器之进化者也。

第十七　半人道时代之成立，以有器为惟一之原因，而生产、分配之社会因而大进，不
数千年而至今日之社会。比之无器以前进步之速，或为一年或敌万年。此何以
故？人类以五千万年之淘汰，未必器官发达未必能比今日器具之用也。

第十八　人类文明只有二种：一为有形有质之器，一为有形无质之器。二者皆物质也，
物质外无文明。

第十九　人类进入半人道时期，则争食如故，所以争之具，为物质而非器具，其发
官。其发达之程度分为二种：

九四 行书杨氏史例（十二）

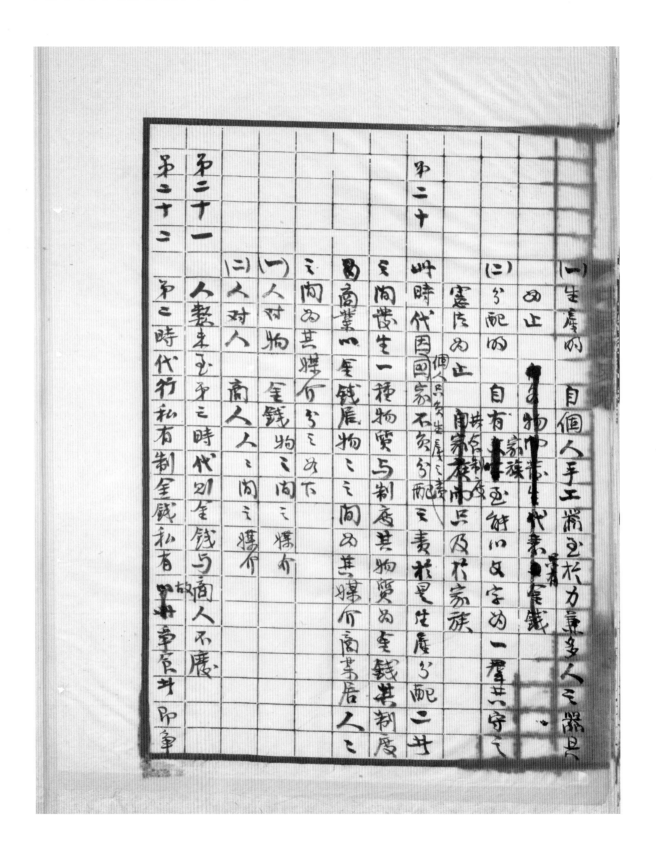

账簿纸　　　23.2cm×31.6cm　　　年份不详

释文：　　　（一）生产的：自个人手工器至于力兼多人之器具为止。

~~各物而发生代表只有金钱~~

（二）分配的：自有家族至能以文字为一群共守之宪法为止。

自家族而共食制度只及于家族。

第二十 此时代因个人只负生产之责，国家不负分配之责，于是生产、分配二者之间发生一种物质与制度。其物质为金钱，其制度为商业，以金钱居物物之间，为其媒介；商业居人人之间，为其媒介。分之如下：

（一）人对物　金钱　物物间之媒介。

（二）人对人　商人　人人间之媒介。

第二十一 人类未至第三时代，则金钱与商人不废。

第二十二 第二时代行私有制，金钱私有，以此故争食者即争

九五 行书杨氏史例（十三）

账簿纸　　23.2cmx31.6cm　　年份不详

释文：　　　　金钱。

第二十三 第二时代之生产、分配与第三时代之生产、分配所异如下：

半人道之三怪物皆生于~~私有制~~物质私有制

	第二时代	第三时代
生产	物质私有	物质公有
分配	有金钱（物物需要交换，政府不负责任，人自由买卖，等于无政府）	无金钱
	有家族（老幼无食，其责政府不负，限于天然关系之人之自谋）	无家族
	有商人（运输通有无之责，政府不负，借商人代其职）	无商人

第二十四 第二时期中，初行个人伦理，其具为礼；次行社会伦理，其具为法，亲族、商业皆在法中。

第二十五 法之发达在有宪法，为一群所共守，政令制度皆包于一宪法中。中国法未发达，故未立宪；（礼亦未发达，故无通礼。）

七 册 页

九六 隶书临《石门颂》册页（节选）

册页纸本　　22cm×21cm　　辛未（1931）年作

释文：（高祖受）命，兴于（汉）中。道由子午，出散入秦，建定帝位，以诋（汉氏焉。

　　　临）危枪砀，履尾心寒。空舆轻骑，遭碍弗前，恶虫弊（狩）。

　　　从署行丞事，守安阳长。

款识：辛未孟夏

钤印：杨度　　湘潭杨度　　湘潭杨氏

延伸：《石门颂》，即《汉故司隶校尉犍为杨君颂》，原册页有六十八页，此从中选取六页。

九七　行书挽诗刘道一册页（杨度挽诗）

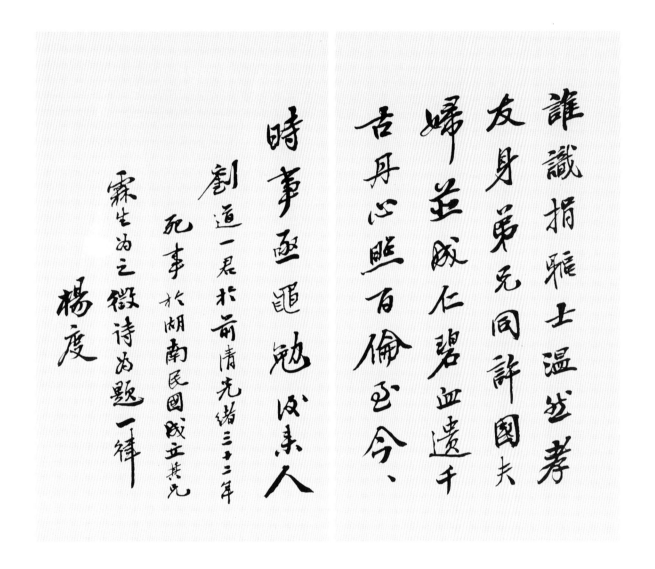

册页纸本　　　25.5cm×30.2cm　　　年份不详

释文： 谁识捐躯士，温然孝友身。弟兄同许国，夫妇并成仁。碧血遗千古，丹心照百伦。至今时事亟，黾勉后来
人。

款识： 刘道一君，于前清光绪三十二年死事于湖南。民国成立，其兄霖生为之征诗，为题一律。　　　杨度。

延伸： 此为《衡山正气集》附页，其中有杨度、杨庄挽诗。刘道一（1884—1906），湖南湘潭人。1903年加入华
兴会，1906年受黄兴委任为萍浏醴起义领导人，在从衡山返长沙途中被清军逮捕后就义。"其兄霖生"即刘
揆一(1878—1950)，湖南衡山人。1903年春留学日本时与黄兴结识，任国会议员、行政院顾问、湖南省军政
委员会顾问等。此件收藏于湖南省博物馆。

九八 行书挽诗刘道一册页（杨庄挽诗）

炫赫元勳績淒涼烈士心瘡

瘼兼禱頌魂氣想沈吟俎

豆馨湘澤丹青耀古今難

兄悲後死時局賴肩任

劉霖生先生為其弟

道一君徵詩撰此奉

正 楊莊

楊叔姬女士為湘綺先生子婦文學淵懿
推重一時此詩及其書法均能逼真乃翁信
可傳也

癸丑夏至倚南因觀并誌

册页纸本　　25.3cm×30.3cm　　年份不详

释文：煊赫元勋绩，凄凉烈士心。疮痍兼祷颂，魂气想沉吟。俎豆馨湘泽，丹青耀古今。难兄悲后死，时局赖肩任。

款识：刘霖生先生为其弟道一君征诗，撰此奉正。　　杨庄。

题跋：杨叔姬女士，为湘绮先生子妇，文学渊懿，推重一时。此诗及其书法，均能逼真乃翁，信可传也。癸丑夏至倚南因观并志。

延伸：此件收藏于湖南省博物馆。

八　匾額

九九 隶书"逍遥游"横幅

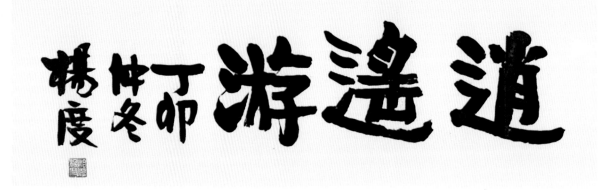

水墨纸本　　31cm×93cm　　丁卯（1927）年作

释文： 逍遥游

款识： 丁卯仲冬　　杨度

钤印： 湘潭杨度

延伸： 杨度曾于1915年发表《逍遥游辞》，阐述及"庐山证道"过程及感悟。

一〇〇　行书"悠如堂"匾额

水墨纸本　　　43cm×114cm　　　年份不详

释文：悠如堂

款识：杨度题

钤印：湘潭杨度

九 扇 面

一〇一 隶书《文心雕龙·练字篇》赞 篆隶相镕

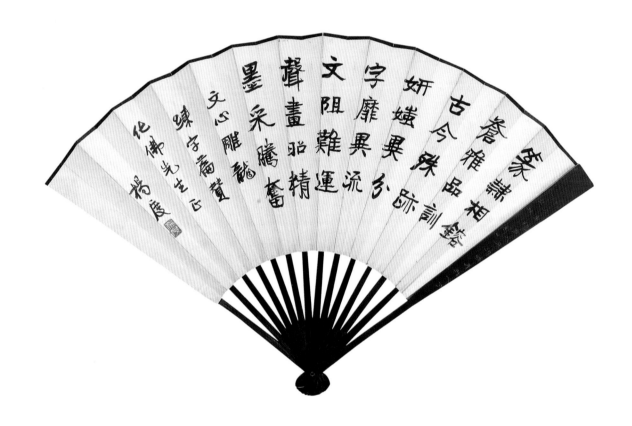

水墨纸本　　　20cm×52cm　　　年份不详

释文：篆隶相镕，苍雅品训。古今殊迹，妍媸异分。字靡异流，文阻难运。声画昭精，墨采腾奋。

款识：《文心雕龙·练字篇》赞　　　化佛先生正　　　杨度

钤印：杨度

延伸：此扇正面为辛未（1931）年夏，由商言志所画花石图。

一〇二 隶书《感遇诗三十八首》其十一 吾爱鬼谷子

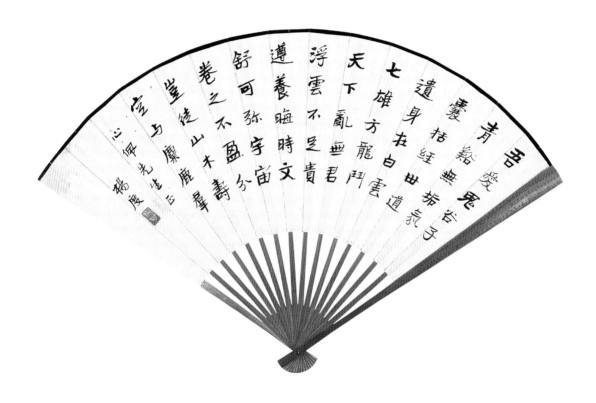

水墨纸本　　19cm×51cm　　年份不详

释文： 吾爱鬼谷子，青溪无垢氛。囊括经世道，遗身在白云。七雄方龙斗，天下乱无君。浮云不足贵，遵养晦时
文。舒可弥宇宙，卷之不盈分。岂徒山木寿，空与麋鹿群。

款识： 心佩先生正　　杨度

钤印： 杨度

延伸： 上款"心佩先生"，即朱心佩，号冰盦，曾为上海九华堂南纸店股东。此扇正面为己巳（1929）年六月，由
冯超然所画《桐阴清暑》图。

一〇三 楷书《比丘法胜造像记》及说明 夫幽漾沉翳

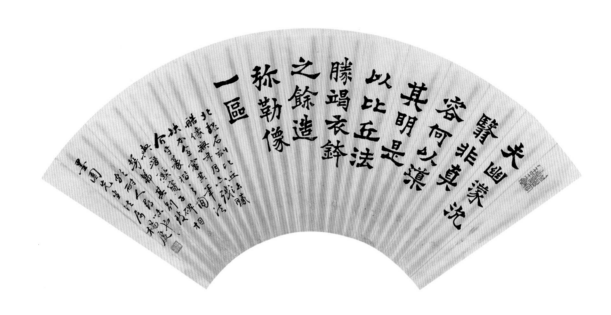

水墨纸本　　18cm×49cm　　年份不详

释文： 夫幽濛沉翳，非真容何以导其明。是以比丘法胜竭衣钵之余，造弥勒像一躯。

款识： 北魏石刻比丘法胜造像无年月，亦残缺不全，审其笔法，介乎篆楷之间，与晋《爨宝子碑》相仿佛，其别致颇耐人寻味也。　　墨园先生法属　　杨度

钤印： 杨度之印

延伸： 本造像记见清代陆增祥撰写的《八琼室金石补正》卷十七，原碑刻藏在洛阳。

一〇四 行书《题息轩》句 僧开小槛笼沙界

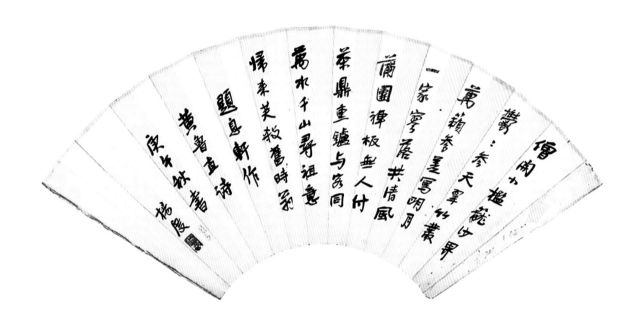

水墨纸本　　20cm×53cm　　庚午（1930）年作

释文：僧开小槛笼沙界，郁郁参天翠竹丛。万籁参差写明月，一家寥落共清风。蒲团禅板无人付，茶鼎熏炉与客同。万水千山寻祖意，归来笑杀旧时翁。

款识：《题息轩》作黄鲁直诗　　庚午秋书　　杨度

钤印：杨度

十 题签及其他

一〇五 行书《欧洲十一国游记》书名

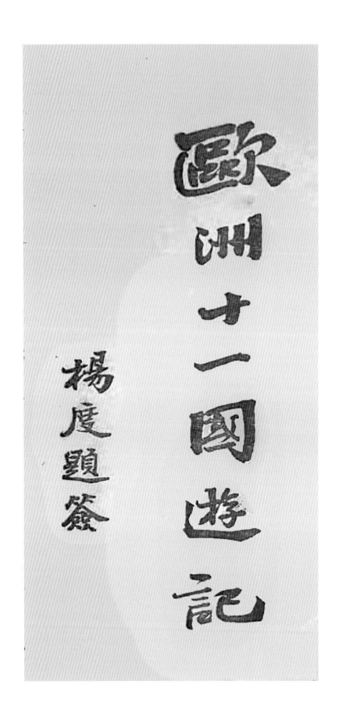

信纸　　尺寸不详　　1905年

释文： 欧洲十一国游记

款识： 杨度题签

延伸：《欧洲十一国游记》是康有为于戊戌变化失败后流亡国外时所写的游记，收录《海程道经记》《意大利游
　　　　记》和《法兰西游记》等文。此书于1905年9月由广智书局刊行。1904年，杨度在日本东京结识梁启超，后
　　　　与梁启超、康有为等相约组宪政党。

一〇六 行书《己巳年自写小像》题跋

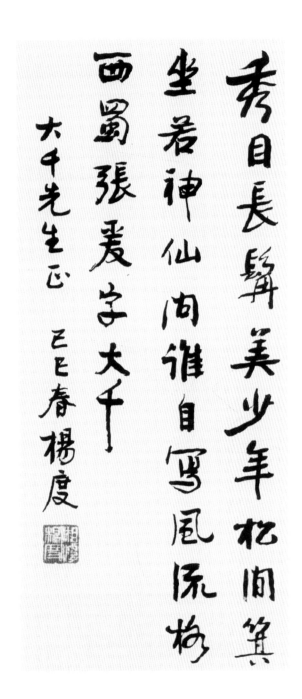

水墨纸本　　尺寸不详　　1929年作

释文：秀目长髯美少年，松间箕坐若神仙。问谁自写风流格，西蜀张爰字大千。

款识：大千先生正　　己巳春　　杨度

钤印：湘潭杨度

延伸：《己巳年自写小像》是张大千先生于1929年为自己三十岁所作的自画像，曾熙、陈三立、谭延闿、杨度等
　　　三十二位名流及书法家纷纷在自画像上题跋，成为一时美谈。

一〇七 楷书《红旗》刊名

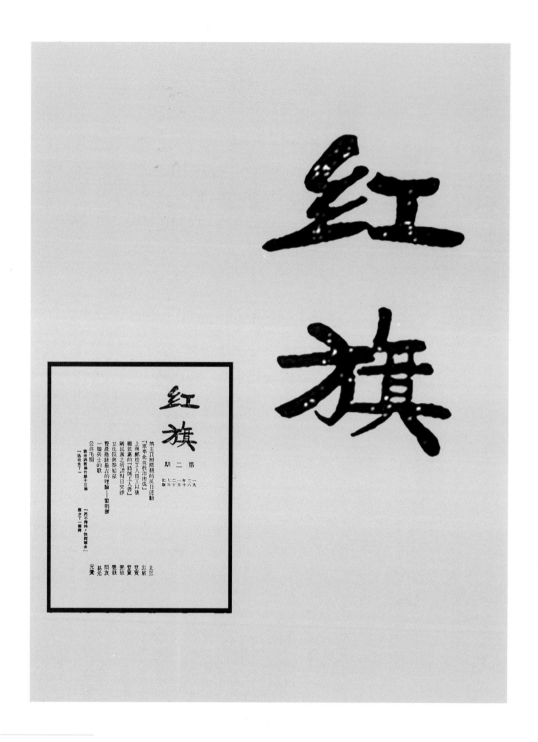

信纸　尺寸不详　1928年

释文： 红旗

延伸： 此为1928年11月27日出版的《红旗》第二期封面及刊名特写。1928年，《红旗日报》作为中共中央机关刊
物杂志出刊，据说是潘汉年（一说是周恩来）请杨度题写"红旗"刊头。1929年秋，经潘汉年介绍、周恩来
批准，杨度加入中国共产党。

杨度生平大事年表

杨度（1875—1931），湖南湘潭人。原名承瓒，后改名度，字皙子，别号虎公、虎禅，又号虎禅师、虎头陀、释虎等。师从名儒王闿运。光绪举人。

一九〇二年，首度留学日本。

一九〇三年，在北京应经济特科考试，初试名列一等第二名（榜眼），后因查办新党，列名取消，避祸二赴日本。当年发表广为流传的《湖南少年歌》，放言"若道中华国果亡，除是湖南人尽死"。

一九〇四年，代表清国留日学生、留美学生参与争取粤汉铁路路权事件中，次年发表《粤汉铁路议》。

一九〇五年，当选留日学生总会干事长（即会长）。孙中山劝其入同盟会，他以革命破坏太大，立宪可事半功倍而婉拒。他将黄兴介绍给孙中山，促成了孙黄合作，并说"吾主张君主立宪，吾事成，愿先生助我。先生号召民族革命，先生成，度当尽弃其主张，以助先生。努力国事，期在后日，勿相妨也"。

一九〇六年，为清朝五大臣出洋考察宪政代拟呈文。

一九〇七年，在东京创刊《中国新报》，发表长达十四万字的《金铁主义说》，主张对内"工商立国"，行"富民"政策，对外"军事立国"，行"强国"政策。呼吁民族团结，召开国会，施行君主立宪。

一九〇八年，张之洞、袁世凯以他"精通宪法，才堪大用"推荐于朝廷。清廷以四品京堂委任宪政编查馆提调。首倡国会请愿运动。

一九一一年，奏请立即召开国会。清政府成立"皇族内阁"，任统计

局长。民国初年，授内阁学部副大臣，未就任。与汪精卫等成立"国事共济会"，参与南北和谈。

一九一二年，发起成立"共和促进会"，赞成共和制度。婉拒黄兴等人加入国民党的邀约。

一九一五年，为实现君主立宪，拥护袁世凯称帝，撰成《君宪救国论》，袁世凯赠"旷代逸才"匾。同年组织筹安会。

一九一六年，洪宪失败，他被谴责为"帝制祸首"，受到通缉。落难后潜心佛学，期望从佛教寻求解脱之法及新的救国理论。

一九二二年，受孙中山之托，成功计阻吴佩孚南下支持陈炯明叛乱。孙赞其"杨度可人，能履政治家诺言"。国共合作时期，与左派人士交往，并接触、了解到马克思主义。

一九二七年，李大钊被捕前两天，杨度得知其事，星夜托人转告。李未信其真。牺牲后，杨度变卖家产，接济死难烈士家属，所蓄为之一空。

一九二八年，去上海，以鬻字卖文为生，其卓越的书法艺术誉满上海滩。创"新佛教论"，认为一切罪恶，无非我见，提倡"无我主义"。主张佛教改革，去除迷信神秘之说和违反生理戒律，适应时代发展。

一九二九年，经周恩来批准，成为中国共产党秘密党员。以杜月笙清客身份为掩护，搜集秘密情报并掩护地下工作者。

一九三一年九月，病逝于上海。临终前自挽："帝道真如，如今都成过去事；医民救国，继起自有后来人"。

杨度为救国奋斗了一生。他才华横溢，在政治、历史、文学、书法和佛学等方面留下了大量著述。有《杨度集》等著作存世。

图书在版编目（CIP）数据

杨度书法作品选/杨友龙,雷树德,夏金龙合编. —长沙:岳麓书社,2021.12
ISBN 978-7-5538-1582-4

Ⅰ.①杨… Ⅱ.①杨…②雷…③夏… Ⅲ.①汉字—书法—作品集—中国—近代 Ⅳ.①J292.27

中国版本图书馆 CIP 数据核字（2021）第 222894 号

YANGDU SHUFA ZUOPIN XUAN

杨度书法作品选

杨友龙　雷树德　夏金龙　合编

责任编辑:周家琛

责任校对:舒　舍

封面设计:罗志义

岳麓书社出版发行

地址:湖南省长沙市爱民路47号

直销电话:0731-88804152　0731-88885616

邮编:410006

版次:2021 年 12 月第 1 版

印次:2021 年 12 月第 1 次印刷

开本:889mm×1194mm　1/16

印张:10.25

字数:97 千字

书号:ISBN 978-7-5538-1582-4

定价:98.00 元

承印:长沙超峰印刷有限公司

如有印装质量问题,请与本社印务部联系

电话:0731-88884129